大展好書　好書大展
品嘗好書　冠群可期

大展好書　好書大展

品嘗好書　冠群可期

撞球技法解析

劉明亮　尹釗　編著

呂佩　傳授

大展出版社有限公司

國家圖書館出版品預行編目資料

撞球技法解析／劉明亮　尹釗　編著　　──初版
──臺北市，大展出版社有限公司，2021〔民110．10〕
面；21公分──（運動精進叢書；30）
ISBN 978－986－346－341－2（平裝）
1. 撞球
995.8　　　　　　　　　　　　　　　　110013067

撞球技法解析

編 著 者／劉 明 亮　尹 釗

責任編輯／王 新 月

發 行 人／蔡 森 明

出 版 者／大展出版社有限公司

社　　址／台北市北投區（石牌）致遠一路2段12巷1號

電　　話／（02）28236031・28236033・28233123

傳　　真／（02）28272069

郵政劃撥／01669551

網　　址／www.dah-jaan.com.tw

E-mail／service@dah-jaan.com.tw

登 記 證／局版臺業字第2171號

承 印 者／龍岡數位印刷有限公司

裝　　訂／佳昇興業有限公司

排 版 者／弘益企業行

授 權 者／人民體育出版社

初版1刷／2021年（民110）10月

定　價／350元

序

對於一位從事國際關係研究的學者來說，給一本關於撞球技術的書作序難免班門弄斧之嫌。只是好友力邀難辭，總要動筆寫上幾句，於是給自己找了一個很牽強的理由：撞球起源於歐洲，後來風靡世界，是一項國際化程度很高的體育運動。

說到撞球，人們總會聯想起一個詞──「紳士運動」。據說撞球是與網球、高爾夫、保齡球並列的世界四大紳士運動──此說真偽，我沒有考據。但說撞球是「紳士運動」，我一直是確信的。

所謂「紳士運動」，強調的就是這項運動與生俱來的高雅氣質。早在 14 世紀，撞球在英國興盛起來不久，貴族們就為這項運動制定了近乎嚴苛的儀軌。例如打球時不得大聲說話、不得隨意走動、不得揮舞球桿、球手擊球時其他人不得發出聲響、不能在球手對面晃動、對手打出好球應致意……後來還有了禁菸的規定。

雖然關於撞球的起源眾說紛紜，但我始終認為現代撞球運動一定與英國有著非常密切的關係，這一方面是因為英國是一個長於制定規矩的國度，許多現代體育運動的規則都出於英倫；另一方面則是

因為撞球禮儀中有許多英國文化基因，比如著裝規範、拍案致意等。正是由於撞球運動這種與生俱來的氣質，讓我產生了透過推廣撞球運動、促進學生知禮修德的想法，並在國際關係學院的體育教學中進行了實踐，劉明亮、尹釗兩位老師就是這個想法的積極響應者和踐行者。

劉明亮、尹釗兩位老師是我的同事、多年好友，在我們二三十年的交往中，體育運動一直是重要的紐帶。我們都是體育運動的忠實愛好者，在不同的賽場上或並肩奮戰，或相對成局，其中就包括撞球。在兩位老師的積極推動下，我校於 2004 年成立了撞球協會，尹釗老師擔任會長，2006 年我接任會長至今。

十多年間，我們每年舉辦學生、教工撞球賽，還組隊外出參加高校和機關的撞球比賽，戰績可謂斬獲頗豐。在體美部領導的支持和幫助下，2011 年，劉明亮老師開設了撞球課，成為學生的「熱門課」，在「選課大戰」中常被「秒殺」。十多年來，我們精心營造良好的撞球文化，撞球室裏高掛著「靜、敬、精」的訓詞，球星照片、技術圖解、比賽成績成為一道熟悉的風景線，一本名叫《小球大世界》的會刊提升了以球會友的層次。2013 年，劉明亮老師出版了第一部關於撞球的專著《花樣撞球百例技法分析》，為我們共同努力的事業添上了一個有分

量的註腳。

我一直覺得把愛好變成事業是一種難得的幸福。世上萬事，樂之則成。劉明亮、尹釗老師的新作《撞球技法分析》即將出版，我強烈地感受到喜悅！2005年4月，在去地方掛職鍛鍊前夕，我曾以撞球為題寫了一首詩贈予球友：

> 丈八球台苦練勤，
>
> 紳士勝己文質彬。
>
> 十年雕得手中木，
>
> 為有良材百年心。

如今，我即將再次出發，離開熟悉的學校前往脫貧攻堅的主戰場。出發前應邀寫個書序，居然又是關於撞球，不知道這樣的巧合是否算得上我與撞球這點事兒的特殊緣分？

就以此為序吧！

國際關係學院副校長　**孫誌明**博士

6 撞球技法解析

前　言

　　2010 年，一個偶然的機會，我有幸認識了呂佩先生，因為都喜歡撞球，我們很快就成了忘年好友。老先生總喜歡稱我為「明亮小老弟」，但我一直尊稱他為「呂老」，因為，單單從年齡上講，他老人家比我父親還大了不少，更何況呂老的撞球理論確實有獨到之處，值得敬重。

　　呂老的專業是研究導彈軌道的，退休後將彈道理論融會貫通於自己的愛好——撞球運動中，出版了近十本撞球理論書籍，是國內出版撞球理論書籍最多的業餘撞球理論專家。

　　呂老非常願意把自己的研究成果分享給年輕人。2013 年 10 月在呂老的提攜下，我們共同出版了《花樣撞球百例技法分析》，使我的撞球理論知識體系有了飛躍式的進步。呂老還經常公益性地在國際關係學院撞球協會或撞球課上講解他的三庫解球技巧、平行線理論和對稱點理論等撞球理論知識，令我和我的學生受益良多。

　　時光如梭，人生苦短。2016 年呂老因病仙逝，留給我的是無盡的懷念。

　　為了紀念我和呂老之間的師生情誼，我花費了兩

年的時間整理這本書。這本書以呂老十幾年前出版的《撞球技法練習圖解》為基礎，將撞球技法基本理論及初級、中級、高級技法更加豐富細化並深入全面解析，利用電腦技術重新製作圖示、標明撞球運行軌跡，以使讀者更加清晰地理解和掌握撞球運動的技法和原理，為廣大撞球愛好者提供科學可行的撞球理論參考和指導。

天道酬勤，厚德載物。在國際關係學院領導和朋友們的大力支持與幫助下，這本《撞球技法解析》終於成稿並付梓在即，值此時刻，滿懷感激，感謝呂老的知遇和提攜，感謝所有提供幫助的人們！

謹以此書作為獻給呂老的一份禮物，略表我的感恩之情！

劉明亮

目　錄

第一章
撞球技法練習基礎

很多撞球書籍上稱撞球運動是紳士運動，是一種數學與力學相結合的運動，是力與美與智的結合，要考慮力的角度分解與傳遞的融合，包含了很多科學的內涵和嚴格的行為規範。

撞球作為一項群眾性強、範圍廣的運動，參與人員眾多，但想提高撞球運動水準，必須遵循撞球技術的規範要求和強化基本素質訓練。

一、規範姿勢

姿勢主要是指球員的站立姿勢和擊球姿勢，對初學者或有一定實力的撞球愛好者，以及高水準運動員來說都是非常重要的。我們在電視上看到的世界高手們，他們的姿勢都是非常標準的，姿勢最標準的當屬史蒂夫 • 戴維斯和斯蒂芬 • 亨特利。正確的姿勢不僅有利於擊出好球，也滿足了觀眾的觀賞要求。當然打球時既有常用的常規擊球姿勢（圖1-1），也有如跳杆、紮杆等非常規姿勢（圖1-2）。

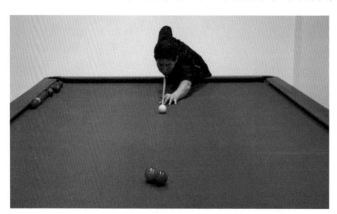

圖1-1　常規擊球姿勢

圖1-2 非常規擊球姿勢

（一）標準站立姿勢與擊球姿勢

在站立姿勢方面，由於每人的高矮、胖瘦及年齡等條件的不同，習慣使用的眼睛情況不同，原則上是按照自然、舒適為宜。

中式撞球標準的站立姿勢基本要求與斯諾克撞球姿勢大致相同（九球與斯諾克的姿勢略有不同），是右手（左手）持杆，面向撞球桌上的主球與目標球連線的方向取立正姿勢，然後左腳向左斜前方跨出半步（約40公分），左膝微屈，右膝挺直，上身向前彎腰，最好能將下頜貼到球杆，左右腳尖的朝向夾角為45°～70°，面部中心線在球杆的上方，左臂前伸微屈，左手五指散開壓在台呢上，大拇指貼在食指右側形成一個 V 字形，便於架住球杆。右手握在球杆重心後側處，前臂垂直於地面並垂直於球杆，四指彎曲輕輕托住球杆，保持球杆穩定在左手的 V 形溝槽中，從

圖1-3　標準擊球姿勢

手架到兩腳位置形成一個重心穩定的擊球姿勢（圖1-3）。

　　架杆的左手距離主球的距離一般為 20 ～ 30 公分，太遠容易影響準確度，太近則運杆條件不好，會影響擊球的發力。

（二）容易出現的問題

在站立姿勢和擊球運動方面容易出現的問題有：

（1）兩腳左右平行，上身前屈時，弓背弓腰，重心不穩；

（2）五指散開平鋪未形成 V 形；

（3）左手手架離主球太遠（或太近）；

（4）握杆太緊；

（5）球杆在 V 形口中上下或左右晃動，穩定性差等。

二、擊球要領

撞球比賽的目的是將球擊入袋中而取勝，因此對擊球

的原則要求是使球杆對瞄準方向進行平穩、順直的前後運動，不要左右擺動或上下晃動。初學者運杆擊球時常見錯誤有：第一，不注意擊球的動作要領；第二，握杆、手架不符合要領；第三，運杆與出杆動作不連貫，運杆節奏不好，太快、太慢或忽快忽慢。

（一）握　杆

撞球運動員是以球杆將撞球擊入球袋的，所以正確握杆就十分重要。一般球杆的重心在離球杆尾部 1/3 ～ 1/4 處，按照物理學原理，應用五指握住球杆的重心偏後處，這樣才能保持球杆穩定。

握杆前臂應與球杆垂直，以肘關節為固定點，前後擺動如同鐘擺，防止上下或者左右晃動。握杆不要過緊，虎口必須緊貼球杆，並施加一定下壓力，以增強出杆的穩定性。特別要注意在往後拉杆和準備出杆時，無名指和小指應適當放鬆，不要影響杆的運動（圖 1–4 ～圖 1–7）。

圖1-4　握杆前臂垂直於球杆

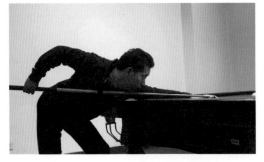

圖1-5　拉杆時小指和無名指放鬆

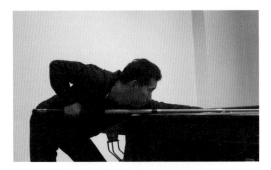

圖1-6　出杆時手一般不超過胸部

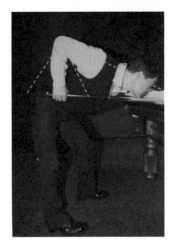

圖1-7　握杆後臂的鐘擺運動

（二）球架

手架和架杆是撞球運動中很重要的依托，不同的擊球姿勢要用不同的手架，以保證球杆的正常運作。有些人不太注意手架的作用，手指隨意平鋪在台面上，球杆在手架上運杆很不穩定，就容易發生誤差。

1. 手架

根據個人習慣和主球位置可採取不同的手架，下面介紹四種常用的手架。

（1）V形手架

這是在中式撞球和斯諾克撞球中最常見的手架。具體操作方法是：手掌平伸，五指盡量分開，手心向下按在台面上，形成一個穩定杆架基礎；然後掌心稍微隆起，食指回收與拇指貼緊並翹起，食指與拇指之間出現一個 V 形凹槽，球杆可以在凹槽中前後滑動（圖 1-8）。

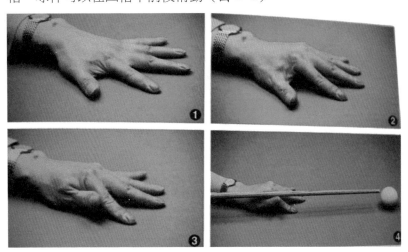

圖 1-8　V形手架操作步驟

圖1-9　中杆手架適用於主球中部擊點

圖1-10　高杆手架適用於主球高部擊點

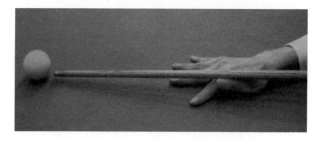

圖1-11　低杆手架適用於主球底部擊點

　　根據主球擊點高低調整手掌隆起的高度，有低杆、中杆和高杆三種手架高度（圖 1-9～圖 1-11）。

　　需要特別提醒的是，有的初學者往往對不同擊點採用不變的一種手架高度，這樣球杆就不能保持平直運動，容易發生誤差，如滑杆或跳球等。

（2）鳳眼式杆架

有的初學者不習慣 V 形手架，可以採用鳳眼式手架形式。具體操作方法是：將手掌平放，五指自然展開，手心向下，小指、無名指和中指一齊向內側轉動並拱起，左手掌壓在台面上，三個手指形成支撐；食指尖和拇指尖互捏，形成一個圓圈，球杆就可以在圓圈內前後滑動，不會滑脫。如果需要調整高低，可由伸展手掌或隆起中指來實現。這種手架在九球運動中常用（圖 1-12）。

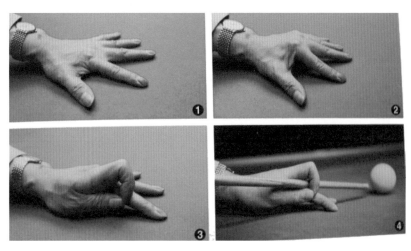

圖 1-12　鳳眼式手架的操作步驟

（3）懸空高 V 手架

當出現主球後面有球，造成擊球困難時（稱為後斯諾克），為了不碰到這個阻擋球，必須將球杆抬高，需要採用懸空高 V 手架來解決。具體做法是：把四個手指豎起來，中指、無名指在前，食指和小指在後，形成較大的支撐面積，支撐在阻擋球後面，大拇指盡量翹起，球杆就架

圖1-13　懸空高Ｖ手架擊球

在食指和大拇指間形成的Ｖ形槽裏。在操作時要注意找好擊球點，防止滑杆或手球杆碰觸障礙球（圖1-13）。

（4）台邊手架

由於球的位置變化較多，同時打法也有不同，所以手架形式也要隨球應變。這裏介紹幾種有代表性的台邊手架形式，僅供參考。

第一種，主球緊貼岸邊時，需要平行岸邊擊球時的手架，可以採用岸邊平行Ｖ形手架，具體操作方法是：手掌伸直，五指盡量分開，手心向下按在撞球桌庫邊上，形成一個穩定杆架基礎；然後拇指緊貼食指翹起，食指與拇指之間出現一個凹槽，球杆可以在凹槽中前後滑動（圖1-14）。

第二種，主球緊貼或貼近岸邊，需要垂直岸邊擊球時的手架。初學者在打這種球時，經常會出現滑杆現象，實際上球的高度比岸邊高出1公分左右，而球杆的杆頭直徑

圖1-14　岸邊平行手架

圖1-15　岸邊垂直擊球手架

是 1 公分，利用杆頭的下邊去擊打主球的露出部分是完全可以的。這種岸邊垂直擊球手架動作類似於懸空高 V 手架，注意後手要略微高抬，使球台有向下的傾斜角度，從而減少滑杆的機率（圖1-15）。

　　第三種，主球離岸邊較近時的手架，手掌伸直，手心向下按在撞球桌庫邊上，拇指的第一指關節或者是第二指關節與球杆平行並緊貼球杆，由於食指輕扣在球杆上，加

之拇指第一或第二關節形成平行球杆的平面，使球杆不能向上或者向左右移動，這樣就能較為方便地控制運杆，使得運杆平直順暢，擊點準確（圖 1-16）。

第四種，主球在角袋口時的手架類似於 V 形手架，此手架的要點是：不要用第一指關節的指腹輕搭在角袋上，而是要用第一、二指關節，甚至是整個手指都用力地搭在角袋上，手指要盡量分開並用力下壓使得手架非常穩定，拇指與食指同 V 形手架形成溝槽（圖 1-17）。

圖1-16　近距離岸邊擊球手架

圖1-17　角袋口擊球手架

2. 架杆

在主球離岸邊較遠時，一定不要勉強用手架擊球，要盡量利用架杆來擊球。架杆分十字架杆、高架杆、探頭架杆和蛇形架杆，還有長架杆，以及配套的套筒等。要根據主球的位置準確選用架杆及配套備件。

（1）十字架杆

較為常用，主要是在主球離岸邊較遠，主球後面也沒有其他障礙球時使用（圖 1-18、圖 1-19）。

圖 1-18　十字架杆

圖 1-19　十字架杆的應用

（2）高架杆

此種架杆不常用，主要是在主球離岸邊較遠，主球後面還有其他障礙球時使用（圖1-20）。

（3）蛇形架杆

此種架杆更不常用，主要是在主球離岸邊較遠，主球後面還有其他障礙球時使用（圖1-21）。

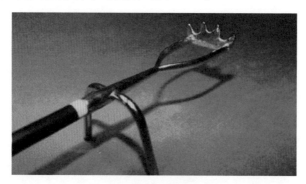

圖1-20　高架杆

圖1-21　蛇形架杆

（4）組合架杆

當阻擋球較多，探頭架杆高度不夠時，可以採用架杆組合方式來解決，這樣可以抬高球杆的高度和前伸長度

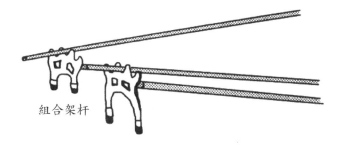

組合架杆

圖 1-22　組合架杆

（圖 1-22）。

（三）運　杆

在擊球過程中運杆是十分重要的環節，要求運動員由運杆來保持一定的出杆節奏、維持平靜的心態、控制出杆的準確度。

在實際操作中，不少初學者很不注意培養自己的運杆節奏，或者拿起杆就打，倉促出杆擊球，導致誤差的機率較高，所以在開始學習打球時就要培養自己的運杆節奏。北京撞球學校原撞球理論教練劉恒興先生由教學實踐總結出了一套「四三數控運杆練習法」，對於培養科學、規範的運杆節奏是很有益處的。

此方法對於初學者或運杆不標準者大有益處。養成較好的運杆習慣後，可不用拘泥此方法。

「四三數控運杆法」有六個步驟，其中四處要求默數 1、2、3 後才能動作，包括輕柔運杆、後擺、暫停、擊球、跟進、停止六個單個動作（註：此運杆法主要是在斯諾克撞球中運用，圖 1-23）。

①瞄準擊球準備

②後擺

③擊球後停一會兒

圖1-23　運杆基本步驟

1. 輕柔運杆

這是瞄準擊球的準備階段，當選好目標球的碰撞點和要打主球的擊點位置後，就可以按此方向輕柔運杆了。這時始終保持輕而柔地前推或後拉的運杆動作。杆頭要盡量地貼近擊點，身體保持完全靜止不動，球杆與台面平行，運杆次數一般為 2 ～ 3 次，並養成習慣（第一次數 123）。然後杆頭停在主球 2 ～ 4 公分處（第二次數 123）。

2. 後擺

後擺是運杆擊球的重要環節，要求既穩又慢，根據擊球強度要求決定後擺幅度，後擺幅度與擊球強度成正比。

3. 暫停

後擺到位後就停住，這是擊球前全神貫注、實施成功

一擊的不可或缺的階段，暫停可以默數（第三次數 123）。

4. 擊球

擊球是在以上三個階段所確定方向果斷出杆，使主球必須以乾淨、俐落、堅定的直線向目標球撞去。

5. 跟進

跟進是為了充分發揮擊球效應的重要一環，要求球杆擊球時穿透球體跟進一段距離，跟進距離依主球與目標球距離而定（這個環節往往為初學者所忽視）。

6. 停止

要求擊完球後不能馬上站起來，要默數後再站起來（第四次數 123），避免因過早起身而影響發力動作品質或導致球杆碰撞其他球體而犯規。

三、控制旋轉

在研究撞球基本技法時，一般都是討論主球的各種運動形式，如跟進球、回縮球、左塞旋轉球、右塞旋轉球等，而這些運動形式的根本機理是主球的旋轉引起的。

撞球運動的特點是，由於球面上可以有無限多的擊點位置，運動員用球杆撞擊主球，使主球發生旋轉，因此可以有無限多個旋轉狀態，從而創造出無限多個絢麗多彩的球路來。

控制主球的旋轉就控制了球的主要運動，所以，在撞球的旋轉中大有學問。因此，讓我們改變一下思維方式，用旋轉的觀念來研究撞球的運動。

（一）撞球的旋轉區

　　撞球旋轉時，球體的所有質點的角速度是相等的。做勻速運動時，球體上各質點的線速度的大小等於轉動半徑與角速度的乘積，所以，各質點與旋轉軸的距離越遠，線速度越大。而軸的兩端附近，線速度極小（圖1-24）。

圖1-24　撞球旋轉線
速度表示（俯視）

　　我們可以簡單地把撞球擊打區域四等分：最外是最轉區，其次是次轉區，再向內是弱轉區，中心區是微轉區或不轉區（圖1-25）。

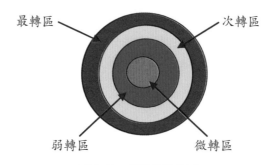

圖1-25　撞球旋轉分區

撞球的最轉區發生在撞球與邊岸接觸時，是摩擦半徑最大處（圖 1-26）。

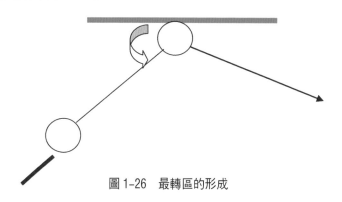

圖1-26　最轉區的形成

次轉區發生在撞球直徑大約 3/4 處，對於初學者，擊球點應該盡量在次轉區及以內，即在與球心成 45°角的交點處，正好是球的直徑的 0.71 倍處為球杆可接觸的次轉區（圖 1-27）。

弱轉區發生在半徑的 1/2 處。

圖1-27　次轉區的邊界

微轉區發生在半徑的 1/4 處，也就是球心附近處（圖 1-28）。

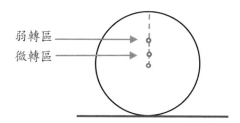

弱轉區
微轉區

圖 1-28　弱轉區、微轉區的擊點位置

（二）撞球的旋轉軸

撞球表面上不同的擊點引起不同方位的旋轉，每種旋轉都是環繞著一個特定的旋轉軸。

1. 三條基本旋轉軸

（1）**橫旋轉軸**：或叫左右軸。經由球心與運動方向垂直，與水平面平行的旋轉軸 AA1，球的旋轉形式為跟進或後縮（圖 1-29）。

（2）**豎旋轉軸**：或叫上下軸。與台面垂直的旋轉軸 BB1，球的旋轉形式為左旋或右旋（參見圖 1-29）。

（3）**縱旋轉軸**：或叫前後軸。與球的運動方向一致的旋轉軸 CC1（參見圖 1-29）。

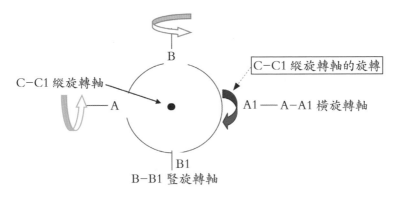

圖 1-29　三條基本旋轉軸（平視）

2. 平面斜軸六條

平面斜軸定義：位於任何兩條基本旋轉軸所在的平面內，且與這兩條基本旋轉軸成銳角的旋轉軸叫作平面斜軸。

（1）水平面斜軸

它在橫軸 AA1 和縱軸 CC1 所在平面內，且與 AA1 或 CC1 成銳角的旋轉軸。典型的有 DD1 和 DD2（圖 1-30）。

（2）縱平面斜軸

它在豎軸 BB1 和縱軸 CC1 所在平面內。且與 BB1 或 CC1 成銳角的旋轉軸。典型的有 EE1 和 EE2（圖 1-31）。

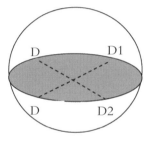

圖 1-30　水平面斜軸

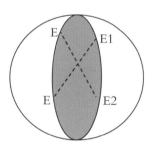

圖 1-31　縱平面斜軸

（3）橫平面斜軸

它是在豎軸 BB1 和橫軸 AA1 內，且與 BB1 或 AA1 成銳角的旋轉軸。典型的有 FF1 和 FF2（圖 1-32）。

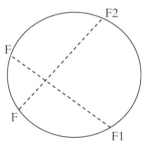

圖 1-32　橫平面斜軸

（三）旋轉球的分類和命名

1.分類

根據線速度分類法分為八組加一點（圖 1-33）。

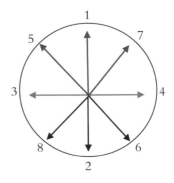

上旋：正上 1　左上 5　右上 7
下旋：正下 2　右下 6　左下 8
左旋：3　右旋：4
不旋轉：中心點

圖 1-33

2. 命名

紅色為前滾，綠色為順逆旋，黑色為後滾（參見圖 1-33）。

（四）旋轉球的樣式

根據以上的分類，撞球的旋轉可以自然分為以下 12 種樣式。

1. 上下旋類六種

（1）上旋類（圖 1-34）

正上旋（上擊點）、右斜上（左上 11 點鐘方向）、左斜上（右上 1 點鐘方向）。

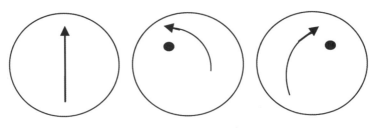

圖 1-34　上旋類表示方法

（2）**下旋類**（圖 1-35）

正下旋（下擊點）、右斜下（左下 7 點鐘方向）、左斜下（右下 5 點鐘方向）。

圖 1-35　下旋類表示方法

2. 側旋類兩種

（1）**左側旋類**：普通左側旋（左擊點，圖 1-36）。

（2）**右側旋類**：普通右側旋（右擊點，圖 1-37）。

圖 1-36　左旋表示方法　　　圖 1-37　右旋表示方法

3. 左、右側上、下旋類四種

（1）普通左側上、普通右側下（圖 1-38）。

圖 1-38　左側上、右側下旋表示方法

（2）普通右側上、左側下（圖1-39）。

圖1-39　右側上、左側下旋表示方法

（五）撞球旋轉的分類

1. 按旋轉軸分類

按旋轉軸可以分橫軸
AA1、豎軸BB1、斜橫平
面旋轉F1F2和F3F4四類
（圖1-40）。

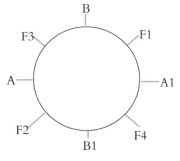

圖1-40　按旋轉軸分類

2. 按擊點分類

實際球面上可以有無限多個擊點，但一般分九個點
（圖1-41），也可按時鐘分12個點（圖1-42）。

圖1-41　九點型　　　　　　　圖1-42　時鐘型

（六）撞球旋轉的性質

1. 不轉球（定杆球——不轉、微轉區）

（1）不轉球碰撞後的直線運動方向不變，主要有三種：第一，不轉球滑動前進；第二，不轉球與目標球碰撞後停止運動（圖 1-43）；第三，不轉球與邊岸垂直碰撞後按原方向被彈回（圖 1-44）。

圖 1-43　不轉球滑動

圖 1-44　不轉球碰岸

（2）不轉球與邊岸斜向碰撞後發生旋轉並改變反射方向會發生兩種情況：

其一，受邊庫台呢凹陷變形的影響，反射角不一定等於入射角。凹陷處受力情況，如圖 1-45 所示。

根據大量實驗統計，在中等擊球力度下，當入射角在 40°時，反射角近似等於入射角。當入射角大於 40°時，反射角大於入射角 2°～3°；雖然誤差不太大，但在強力作用下，誤差就會增大。當入射角小於 40°時，反射角小於入射角 2°～3°（圖 1-46）。

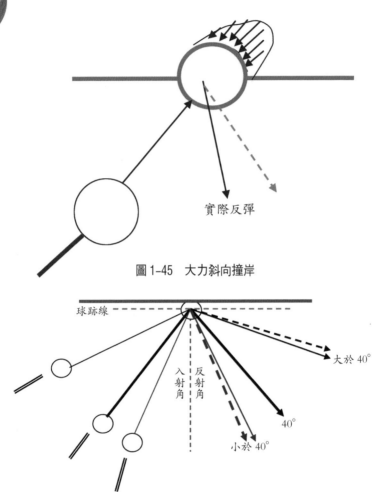

圖1-45　大力斜向撞岸

圖1-46　受岸邊台呢摩擦發生旋轉

（注：圖中虛線是球實際反彈路線的示意。）

　　其二，不轉球在斜向撞擊岸邊時，受台呢摩擦分力的作用，使得撞球發生平面右旋或左旋，使反彈角增大。反彈角變化的大小與出杆力度成反比，球的撞擊力度越大，反彈角越小（圖1-47）。

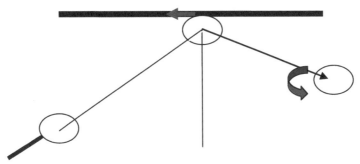

圖1-47　不轉球碰岸發生旋轉

2. 旋轉球

（1）縱向旋轉球（高杆—橫軸，次轉區）加速前進，運動方向不變；受台呢摩擦逐漸減速。

直線碰撞目標球後受慣性作用繼續跟進一段距離（圖1-48）。

圖1-48　縱向旋轉球跟進

（2）高杆球碰撞邊岸後受岸邊台呢摩擦力向上、向後彈起運動，彈起高度與力度成正比（圖1-49）。

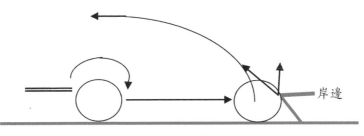

岸邊

圖1-49　高杆球撞岸後彈

（3）主球高杆有角度碰撞目標球情況下，受目標球摩擦發生左旋運動，主球按切線方向並成弧形向前、向上運動（圖1-50）。

圖1-50　主球高杆斜向碰目標球

（4）橫向旋轉球（縱軸）運動方向向旋轉方向偏斜，碰撞目標球後受目標球摩擦發生右旋，按切線方向成弧形向下運動（圖1-51）。

圖1-51　主球右塞

（5）下旋球（低杆─橫軸，次轉區）：下旋球是逆向旋轉球減速前進，運動方向向前不變。當直線碰撞目標球後發生向後縮回運動（圖 1-52）。

圖1-52　下旋球碰目標球

主球斜向碰撞目標球情況下，按切線方向受目標球摩擦發生左旋運動，成弧形向後、向下運動（圖 1-53）。

圖1-53　下旋主球斜向碰撞目標球

（6）受杆力作用下的斜向旋轉球，受台呢作用向旋轉方向偏斜運動，稱為「香蕉球」（圖 1-54）。

（7）受垂直強杆力作用下的斜向旋轉球，撞球成 U 形大弧形運動也稱豎棒球（圖 1-55）。

圖 1-54　香蕉球　　　　　　　圖 1-55　豎棒球

（七）撞球旋轉的應用

　　在撞球比賽過程中，利用球的旋轉特性進行位置的控制是十分重要的，也是一名有經驗的運動員素質和水準的標誌。所謂走位，實際上就是準確控制球的運動方向和距離，其中包括旋轉的應用和力度的掌握。

　　旋轉的應用主要是擊點的選擇，最簡單的就是球面上九個基本點的選擇。而每個點離球心遠近不同就有無數個擊點供選擇，透過實踐經驗可做到得心應手，形成球感（圖 1-56）。

　　下面舉幾個典型球例來分析旋轉的應用。

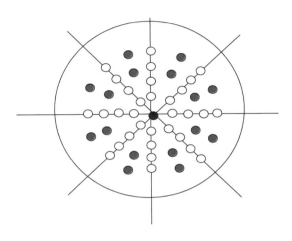

圖 1-56　擊點分佈

1. 橫軸上擊點的旋轉應用

中點以上使主球向前滾動（高杆或推杆），中點以下使主球向後回縮（低杆）。橫軸上的旋轉有三個概念必須弄清楚：

一是定杆，擊點在不轉區，就是球心處，發力擊球後，主球碰目標球後停在目標球的位置。

二是推杆，擊點在次轉區，就是球心以上。力度較小，主球發生跟進運動；擊點如果在不轉區，也能打出推杆效果，但要求發力時間加長一些。

三是頓杆，它與推杆的區別在於擊點控制在微轉區，在球心附近，發力較大、走位距離較小。在主球與目標球夾角較小的情況下，主球基本停在原位附近。如果夾角較大時，頓杆使主球分離距離就較大。但打好頓杆有一定難度，需要很好地練習。推杆、高杆、頓杆、低杆等杆法的不同，主球的走位也有區別，具體見圖 1–57。

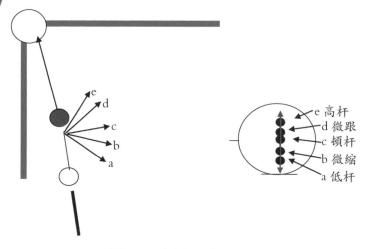

圖1-57 各種杆法走位的區別

2. 豎軸上擊點的旋轉應用

中點之左使主球左旋，中點之右使主球右旋，一般稱為左塞或右塞。左右塞擊打目標球後，主球吃庫後的運動軌跡也明顯地不同，具體見圖1-58。

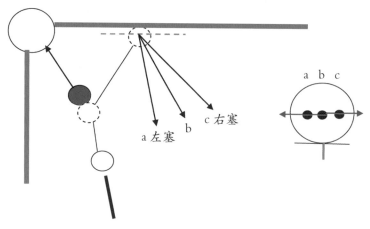

圖1-58 橫向旋轉

3. 旋轉球的綜合應用

利用左右側上下旋軸，使球按計劃路線運動。最典型的球例是以半台角度使黑色球落袋後主球所走的一系列軌跡。

● 綜合應用一（圖 1-59）：

a—普通前旋球，即高杆

b—較重的左側旋球

c—沒有側旋的頓球，利用頂邊，具有前旋效果的頓球

d—帶右側旋的頓球

e—後縮球

f—帶右側旋的後縮球

圖 1-59　綜合應用一

●綜合應用二（圖 1-60）：

a—普通前旋球

b—左偏上

c—中心偏上

d—中心附近

e—右偏下

f—低杆

g—右下低杆

打擊主球的位置不同，主球的運動軌跡也就會有較大區別。

圖 1-60　綜合應用二

●綜合應用三（圖 1-61）：

a—普通前旋球，即高杆

b—較重的左側旋球

c—頓球，利用頂邊，具有前旋效果的頓球

d—較重的頓球，打擊中心偏下位置

e—帶右旋效果的頓球

f—後縮球

g—帶右側旋效果的擊得較輕的後縮球

圖1-61　綜合應用三

4. 豎軸和橫軸的綜合應用

（1）技法特點

這種技法的特點是使主球既後縮又右旋，所以主球後縮碰岸後再向右上方運動到可以擊打紅色球的有利位置。這種球的規律是，想使主球後縮並向右偏轉，一定要打左下擊點；反之就打右下擊點。

舉一個球例，主球後縮程度不同在擊打粉色球落袋後的不同位置，如圖 1-62 所示。

> a—低杆橫軸效果
>
> b—稍弱低杆弱橫軸效果
>
> c—頓球
>
> d—自然角度

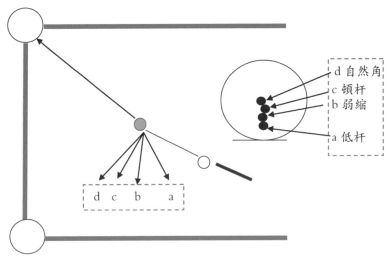

圖 1-62　橫軸上的次轉區下側旋轉效果

當需要遠距離走位時，確定運動方向，選擇好擊點位置，並加大力度，就可以實現遠距走位（實際球路成弧形）。

（2）擊點位置的選擇

怎樣選準上下側旋擊點的位置？如果選高或選低了，有可能主球會碰撞黃色球或綠色球，所以要研究主球與目標球的相對位置與側旋擊點選擇的關係（圖 1-63）。

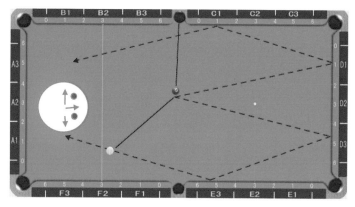

圖 1-63　五分球走位示意圖

歸納起來，有以下三點規律應注意：

第一，不管主球相對目標球在什麼位置，自然擊點（不旋轉）使球的球路垂直於目標球運動方向（圖 1-64）。

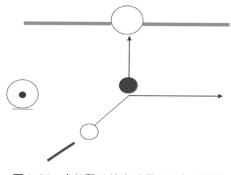

圖 1-64　自然擊點使主球呈 90° 方向運動

第二，當採取上旋或下旋擊點時，主球呈向上或向下的弧線運動，角度大小與擊點高低和力度大小成正比（圖1-65）。

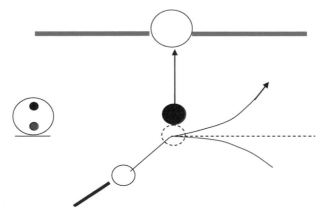

圖1-65　高杆與低杆使主球向上或向下偏轉

第三，當採用上下側旋擊點時，主球的運動方向和弧線比上下旋時角度偏小（圖1-66）。

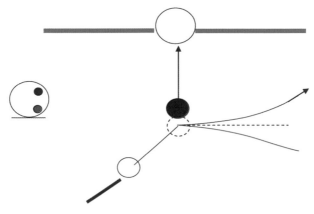

圖1-66　上下側旋是使主球的弧線變弱

　　根據以上規律，在需要撞堆或踢球時，就可以考慮採用什麼擊點、什麼力度，以實現撞球堆或踢哪一顆球（圖1-67）。

圖 1-67　撞堆和踢球

5. 在特殊情況下旋轉的應用

　　（1）如圖 1-68 所示，當主球沒有球路可以擊打紅色球時，可以採用左塞碰上岸後折回左側擊打紅色球。主要是控制主球有 30°反彈角的原理，選擇好小於 30°入射角度，主球打出旋轉效果就可以實現。

圖 1-68　旋轉特殊應用

（2）香蕉球（弧線球）技法分析：有以下兩種情況。

第一種幅度非常小的香蕉球，是在逆毛的情況下小力度、長距離推主球時，主球也會發生輕微的轉彎（俗稱變線）。其主要原理是台呢上的絨毛有一定方向性，如在斯諾克和中式撞球的撞球桌安裝時，要求絨毛方向朝向紅色球堆方向。當主球在球台左側向右前方慢速逆毛向前滾動時，在台呢絨毛向下的作用下，主球體會慢慢地向右運動。如果從球台右側向左前方慢速逆毛方向滾動時，同樣在絨毛向下的作用下，主球體會慢慢向左運動。順毛時一般不考慮主球變線的情況。

第二種香蕉球幅度較大，是利用撞球與台呢的摩擦效果使球體逐步發生弧形運動。其技法訣竅是在確定加塞點後，把球杆杆尾抬起約 30°，用較大的力度擊打擊點，就可以實現，不用考慮是逆毛還是順毛（圖 1-69）。

圖 1-69　香蕉球的俯視圖和側視圖

當用向下 30°左右的角度大力擊打右塞擊點時，加大了對台呢的壓力，產生與球旋轉方向相反的阻力，撞球

右旋就產生向右的阻力，使得撞球逐漸向右弧線運動（圖
1-70）。

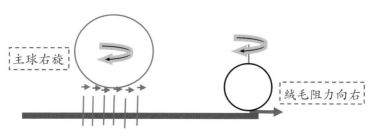

主球右旋

絨毛阻力向右

圖1-70　撞球底部受力示意圖

四、瞄準訣竅

當我們觀看世界撞球高手們的精彩技藝時，總會思考
一個問題，為什麼他們能打得那麼準，究竟有什麼瞄準絕
招呢？

很多撞球書籍介紹了很多種瞄準技法，本書就不重複
介紹了。根據《i撞球》雜誌的丁俊暉和潘曉婷撞球教程，
結合長期實踐體驗，本書主要介紹三種比較實用的瞄準技
法，供初學者參考。

（一）判斷自己的主視眼

在端正站立姿勢之後，就是如何進行擊球。擊球要以
你的主視眼為主來瞄準，主視眼對瞄準非常重要。測試主
視眼的方法有以下三種。

第一種，用兩眼看手指指向的一個目標球，手指不要
動。然後交替閉上一隻眼睛，這時你所看到的手指的點和

雙眼看的點或左或右，選取離雙眼看的點最接近的那隻眼睛，就是主視眼。如果左右距離相等，則你的雙眼是主視眼（圖1-71）。

圖1-71　測主視眼

第二種，在眼前豎起一隻手指，記住雙眼看手指的位置，然後分別閉上左眼或右眼，如果閉右眼時手指偏右，閉左眼時手指偏左，而且偏離距離相等，或者閉左右眼時手指都不動，那麼你就是雙眼主視；如果左眼看手指的距離比右眼看手指的距離近，那麼左眼就是主視眼（圖1-72）。

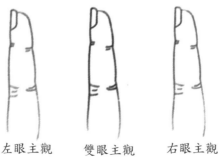

左眼主觀　　雙眼主觀　　右眼主觀

圖1-72　用手指來判斷主視眼

　　第三種，用食指和拇指形成一個圈，用圈套住一個目標，兩眼能看到目標，然後分別用左眼和右眼看目標，凡能看到目標的就是主視眼（圖1-73）。

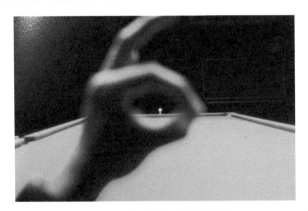

圖1-73　用手圈來判斷主視眼

　　因此，在瞄準時應根據個人主視眼的情況，儘量使主視眼與球杆方向保持一致，當你用下頜貼在球杆上方時應該用主視眼來瞄準，才能減少視覺誤差。只有雙眼是主視眼時，才能真正做到眼正、杆正，因此不必強求每個人都要下頜貼在球杆上方、兩眼對準主球。

（二）空間主球位置設定

　　從理論上講，瞄準點的確定是：先確定入袋撞點，從袋口中心引直線過目標球心在球體上的交點就是入袋撞點，只要沿這條線外伸半個球體就是瞄準點位置。

　　在丁俊暉教學中用的方法是：練習時將白色球放在進球線上，再拿走白色球，這時就有一個空間主球位置在目標球旁，只要瞄準這個空間球的球心點就能準確擊落目標

球（圖 1-74）。

　　久而久之養成空間習慣，就能感覺目標球旁的空間位置，這要靠平時多練習和積累，才能百發百中。這種技法稱為半球法又稱「找尾巴」（圖 1-75）。

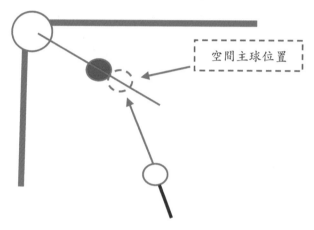

空間主球位置

圖1-74　空間位置瞄準

圖1-75　主球瞄準位置示意

（三）三點瞄準法（或倍角瞄準法）

為了彌補空間點不好確定的問題，可利用目標球上的標誌點來確定瞄準點。具體操作過程是：先確定入袋撞點p，再確定主球到目標球心連線上的交點a，取 ap 距離的兩倍左右，與通過目標球球心的最佳進球線 o（目標球球心與角袋口中點的連線）的交點 b，pb=2ap，b 點也就是設想主球空間點的中心位置（圖 1-76）。

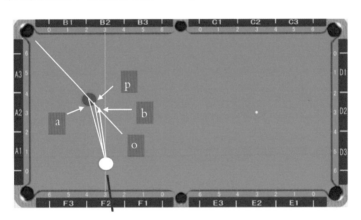

圖 1-76　三點瞄準法

（四）特殊角瞄準法

由於主球與目標球入袋夾角 30°時，主球只要瞄準目標球的半個球，就能將目標球準確擊入球袋。所以利用這個特點，當夾角大於或小於 30°時，只要調整瞄準方向，如小於 30°，瞄準線小於半個球；如大於 30°，瞄準線大於半個球。按此練習，掌握規律，也能收到較好效果（圖 1-77）。

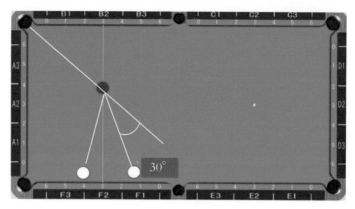

圖1-77 特殊角瞄準法

> **說明**
>
> 　　本書中有些撞球桌面不是按正規比例，球的比例比較大，主要為了方便讀者看清球路。主球運動軌跡也僅是示意圖。

五、撞球器材應用及其他

　　撞球器材包括撞球桌、球杆、球、架杆和三角框、套筒、巧粉、計分器、加熱設備等。

　　本文不介紹有關器材的具體細節問題，主要就器材利用時應注意的事項加以說明。

（一）撞球桌

　　隨著撞球運動的興起，除了單位和撞球廳購買撞球桌，一些家庭特別設置了撞球房，一般以中式台（八）球

桌為主選。在購買時應注意以下幾點：

（1）安裝品質要保證四個邊框平直，台面的石板連接不留縫隙。

（2）邊框膠墊彈性要好，可用球擊打邊框，能反彈六次為合格。

（3）台呢是關鍵，一是品質好；二是鋪得要繃緊、平直。

（4）八球桌要選中國式的，袋口有弧面。

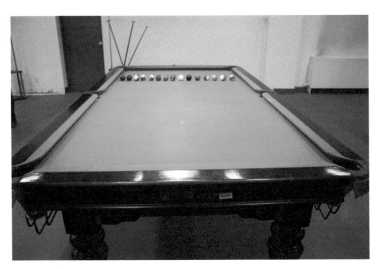

圖1-78　撞球桌（中式撞球）

（二）撞　球

選一副品質好的撞球，既能打出效果來，又能延長使用壽命。一般的塑料球太輕，打不出效果，打的時間不長，球上就會出現麻點。

我們經常使用的有三種球，就是中式撞球、九球和斯

諾克球（圖 1-79 ～圖 1-81）。這三種球的直徑不同，重量不同，因此它們的旋轉效果也不同（圖 1-82）。

圖1-79　斯諾克球

圖1-80　中式撞球

圖1-81　九球

	中式撞球	九球	斯諾克
直徑	57.15 毫米	57.1 ～ 57.5 毫米	52.5 毫米
重量	170 克	170 克	154.5 克

圖1-82　撞球規格

（三）球　杆

初學者不宜買太貴的球杆，只要平直不易變形就行。亨特利一直用的就是很早的老球杆。

球杆的重量依個人習慣選用，但不宜太輕。球杆有一節杆、兩節杆、三節杆。三節杆和兩節杆，可短可長，攜帶方便（圖 1-83 ～圖 1-85）。

球杆存放要注意，平時不用時要直立存放在乾燥處，防止變形。

有的初學者在打不好球時，就拿球杆發洩，敲打球桌或撞擊地板，既不文明，又容易損壞球杆。

圖 1-83　兩節杆

圖 1-84　加長接杆

圖1-85　各種球杆

（四）力度分級

撞球在台面上運動距離的遠近取決於出杆力度的大小，有時要求主球只要移動幾個公分，有時要求主球在球台上來回反彈若干次，因此，力度的控制對打好撞球非常重要。

目前國內的書籍對力度的分級不太統一，本書為便於讀者掌握將力度分為七個等級（圖1-86）。

圖1-86　力度分級

零級力度　主球移動距離 10 公分以內；

一級力度　在兩個腰袋之間一半距離；

二級力度　從開球線到頂岸；

三級力度　從開球線到頂岸反彈到底岸；

四級力度　從開球線到頂岸反彈到底岸，再反彈到台
　　　　　面中間；

五級力度　從開球線到頂岸反彈到底岸，再反彈到頂
　　　　　岸；

六級力度　從開球線到頂岸反彈到底岸，再反彈到頂
　　　　　岸後回到台面中間。

（五）關於靜電效應

　　我們在觀看撞球比賽電視轉播時，經常會聽到主持人說產生靜電了。在撞球運動中為什麼會產生靜電呢？靜電是一種物理現象，一般都有這樣的常識，當你用一根玻璃棒擦拭毛皮時，玻璃棒上就會帶電，能夠吸附一些碎紙屑。在冬天，當你脫毛衣時也會產生帶電的火花和響聲。

　　從物理原理上講，任何兩個不同材質的物體接觸後再分離，就會產生靜電。因為物質是由分子組成，分子由原子組成，原子中有帶負電的電子和帶正電的質子。正常情況下，一個原子的質子數與電子數相同，正負平衡。但一經外力就會脫離軌道，離開原來的 A 原子而侵入其他原子 B，A 原子缺少原子數而帶正電，成了陽離子。B 原子增加

了電子數帶負電，成為陰離子。

　　所謂外力包括各種能量，如動能、熱能、化學能等。由外力引起的摩擦起電是一種接觸又分離造成的正負電荷不平衡的過程，是一個不斷接觸與分離的過程。

　　在撞球運動中，球杆頭部的皮頭與塑料球的接觸與分離、球與台呢摩擦、球在台呢上滾動與跳起，都會引起球上電荷的不平衡，以致產生靜電。這種靜電雖然看不到火花，但由於庫倫力（靜電力）的作用，帶靜電的球體會吸引帶有相反極性的電荷的灰塵，這對球的運動速度和方向都會產生影響。這時裁判員會用乾淨的手套將球擦拭乾淨，實際上是消除球上的灰塵，以保持球上電荷的平衡性。當撞球廳的濕度比較大時，台呢就比較容易產生靜電效應，所以需要在撞球桌子下面安裝電加溫，主要目的是減少靜電效應。

　　撞球房的濕度對撞球運動也有影響，當台呢受濕度影響後會使撞球運動速度和方向發生變化，也會增加靜電效應。一般要求撞球房的溫度保持在 20～21℃，濕度保持在 50%～60% 的水準。有條件的比賽場地備有自動加溫設備，以保證撞球運動的正常進行（圖 1-87）。

圖 1-87　斯諾克撞球廳

第二章
初級技法

撞球愛好者在練習時應給自己定個目標，以使自己有努力的方向，一般可以分四擋目標。

第一目標：斯諾克一桿能得 20 分以下；中式撞球和九球能連續進 3～5 顆球——**初級階段**。

第二目標：斯諾克一桿能得 20～50 分；中式撞球和九球連續進 5～8 顆球——**中級階段**。

第三目標：斯諾克一桿能得 50～80 分；中式撞球和九球經常清台——**高級階段**。

第四目標：斯諾克一桿能得 80 分以上；中式撞球和九球清台能力超強——**特級階段**。

初級技法的訓練對象是一桿連續得分在 20 分以下的撞球愛好者，在基本掌握站立姿勢、運桿動作要領和基本瞄準方法後，就可以進行撞球基本功的練習，主要包括直線入袋、高桿、低桿、定桿、加塞入袋等技法，對每種練習都必須反覆進行，練習一個階段後進行一次自檢或互檢。

每種練習操作 10 次，如直線入袋、高桿、定桿等較為簡單的技法，可以 6 次成功為合格，7～8 次成功為良好，9～10 次成功為優秀。

一、穩定性練習

（一）橫向空岸

（1）**練習目的**：能準確運杆，擊打主球的中部擊點，使主球橫向垂直碰對岸後返回原點。

（2）**練習方法**：在開球線上放兩顆紅色球，距離先大後小，主球夾在中間，擊打主球後使其直線來回，要求平直出杆，返回時不碰兩側紅色球（圖 2-1）。

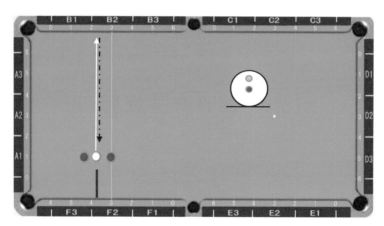

圖 2-1 橫向空岸練習

（二）縱向空岸

（1）**練習目的**：能準確運杆，擊打主球的中上擊點，使主球縱向垂直碰頂岸後返回原點。

（2）**練習方法**：在開球區放兩顆紅色球，距離可以是三顆球或兩顆球，主球夾在中間，擊打主球後使其直線來回，要求平直出杆（圖2-2）。

圖2-2　縱向空岸練習

二、高杆杆法練習

（一）力度與跟進距離

（1）**練習目的**：準確掌握高杆力度與跟進距離的關係。

（2）**練習方法**：用不同的高杆力度擊打主球，控制碰撞目標球後達到不同的跟進距離。

高杆的要領是球杆必須穿透球體，也就是球杆的運動距離不能碰到主球就停止，而是應該繼續往前運動，一般稱之為「隨擊」，才能發揮高杆的效果。也就是球杆要跟進，力量要有穿透球體的意思（圖2-3）。

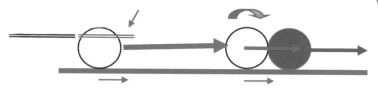

圖2-3　高杆示意

　　擺四個紅色球作為跟進距離標誌點，主球以不同力度跟進到不同標誌點。為了防止反撞，在方向上主球和目標球可以稍偏一些（圖 2-4）。

圖2-4　跟進練習示意

（二）高杆走向控制

　　（1）**練習目的**：掌握主球走向控制的經典技法。

　　據歷史記載：早在 100 多年前就有人研究高杆走向控制的經典技法，就是主球碰撞目標球後的走向要求指到哪就能走到哪。這種技法在撞球運動中是很有用的。

　　（2）**練習方法**：先確定主球要走的去向 P，然後從 P 點引直線到目標球中心點於球上一點 E，主球用高杆瞄準 E

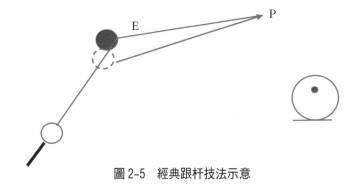

圖 2-5　經典跟杆技法示意

點，就可使主球碰撞目標球後向 P 點方向運動（圖 2-5）。

（三）遠距縱向跟球

（1）**練習目的**：掌握在遠距離情況下如何用高杆將主球運動到計劃位置，實踐經典技法的應用。

（2）**練習方法**：如圖 2-6 所示，紅色球在底岸附近，主球在頂岸附近，沒有進球機會，為了不給對方留機會，主球最好撞會紅色球後躲在 D 形區的彩球後面，這時就可利用高杆效應。關鍵是確定主球方向後，按照高杆經典技

圖 2-6　遠距縱向跟進練習示意

法要領把主球橫移到 D 形區內，注意控制力度。

（四）高杆對貼岸球效應

（1）**練習目的**：實際體驗高杆對貼岸目標球的橫向弧線運動。

（2）**練習方法**：當目標球貼岸時，主球用高杆可以得到一種有趣的現象，即主球呈弧線橫向運動，對主球走位很有用（圖 2-7）。

【注意】要擊打目標球的右側，控制好擊點和力度。

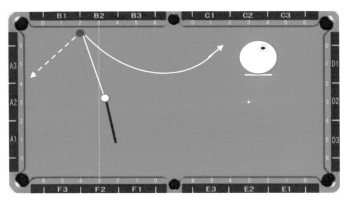

圖 2-7　高杆貼岸球效應

（五）高杆與推杆的區別

初學者有時會遇到這樣的情況，當擊打主球球心位置時，由於力度較小，主球碰目標球後仍會繼續跟進一段距離。這種現象稱之為推杆。

高杆與推杆的區別在於擊點位置不同、力度大小不同和用力的方式不同。推杆底部受向後的摩擦力，所以碰目

標球後還有順旋的慣性向前（圖 2-8）。而高杆底部向前的摩擦力，產生逆旋，但由於高杆力度大，向前的慣性力大於逆轉作用，所以保持向前運動（圖 2-9）。

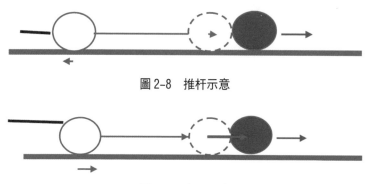

圖 2-8　推杆示意

圖 2-9　高杆示意

三、低杆杆法練習

（一）低杆力度與回縮距離的關係

（1）**練習目的**：準確掌握低杆力度與回縮距離的關係。

（2）**練習方法**：可以分以下兩種情況進行練習。

第一種，用不同的低杆力度擊打主球同一個點，控制碰撞目標球後達到不同的後縮距離。

第二種，用同等力度擊打主球不同的中下點，控制目標球後縮距離。

打低杆的要領也是球杆力度必須穿透主球球體，也就

是球杆的運動距離不能碰到主球就停止，而是應該繼續往前運動，也稱之為「隨擊」，才能發揮低杆的效果（圖2-10）。

用三個紅色球為標誌點，控制力度和擊點高低，分別後縮到標誌點（圖2-11）。

圖2-10　低杆示意

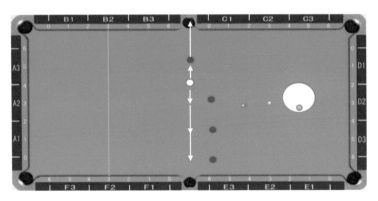

圖2-11　低杆練習示意

（二）遠、中距低杆練習

（1）**練習目的**：在撞球比賽中經常遇到需要進行遠距或中距低杆。關鍵是力點和力度的控制，增加隨杆長度，也就是加大球杆穿透主球的力度和長度，使得主球充分反旋。如果力點不夠低或力度不夠，主球到達目標球時可能變為高杆或定杆。

（2）**練習方法**：在角袋口放一紅色球，主球分別放在下腰袋和右下角袋附近，選中下擊點，大力穿透主球，使主球能後縮一段距離。水平高的可以回縮2公尺以上（圖2-12）。

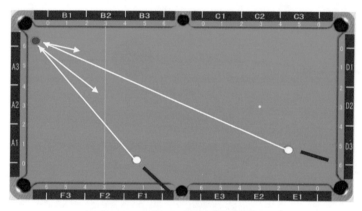

圖2-12 遠、中距低杆練習示意

（三）貼球低杆效應

（1）**練習目的**：實際體驗低杆對貼岸目標球的縱向弧線運動。

（2）**練習方法**：紅色球放在台面左側上岸貼岸，主球用中下擊點撞擊目標球的右側，使主球向後、向右偏轉（圖2-13）。

（四）低杆反彈

（1）**練習目的**：當主球與目標球與進球方向一致時，為了控制主球走位到合適位置，需要掌握如何控制主球後

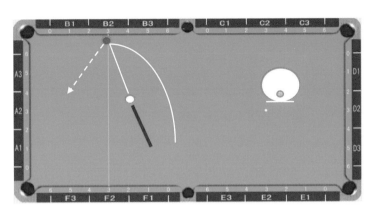

圖2-13 貼球低杆效應示意

縮碰岸後的反彈方向。

（2）**練習方法**：如果要求主球回縮碰岸後反彈更多地向右運動，就打主球的左下擊點，反之，就打右下擊點，使主球後縮後按計劃方向碰岸反彈。初學者開始很難將主球縮回碰岸，關鍵是力點、力度和穿透力的控制，凡是擊點正確、力度適合、球杆能夠穿透主球的，都能達到很好的效果（圖2-14）。

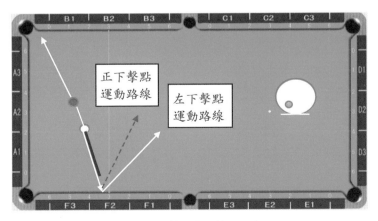

圖2-14 低杆反彈練習示意

（五）縮球雙擊

（1）**練習目的**：這個技法的應用是很廣泛的，都是利用第三球來撞擊目標球。

（2）**練習方法**：主球 a 和目標球 b 向過渡球 c 引直線交於 k 和 m，取 km 弧的中點 d 為過渡碰點，主球只要碰到 d 點就可以擊中目標球（圖 2–15、圖 2–16）。

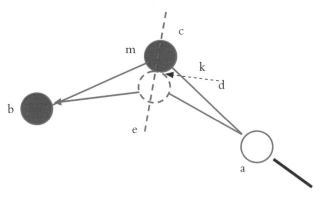

圖 2-15　縮球雙擊技法示意

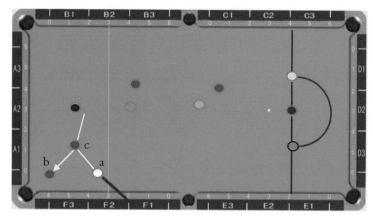

圖 2-16　★縮球雙擊球例

> **說明**
>
> 　　本書中有些中式撞球的圖例中在撞球桌面上添加了D形區和開球線，意在說明此方法適用於斯諾克和中式撞球，希望讀者具體情況具體分析。筆者在書中不再贅述，會在圖號後面添加星號（★）標出，以便提醒讀者。

四、定杆杆法練習

　　定杆球是撞球杆法中的一種基本杆法，通常用於打袋口球、造障礙球等，較容易掌握。

　　定位球的要領在於擊點在球心附近，出杆要堅決，控制好力度。

　　定位球的另一種方法：在主球與目標球距離不太遠時，可以採用小力度，擊打主球的下部，主球撞擊目標球後停下。

（一）彩球旁定位練習

　　（1）**練習目的**：當紅色球在彩球旁又沒有進球機會時，掌握用定杆將主球準確地停在原來紅色球位置的技法。

　　（2）**技法要領**：要求瞄準球心附近擊點，用腕部抖動的力量，出杆果斷，使主球不發生旋轉運動，將動能傳給目標球，自身停在目標球原地。如果力度不夠，可能形成

推杆，主球發生旋轉，在碰撞目標球後還會繼續前進一小段距離（圖 2-17）。

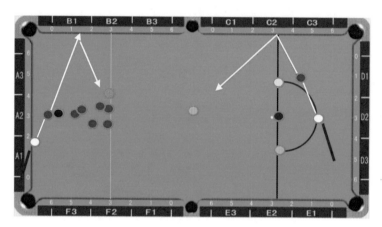

圖 2-17　★彩球旁定位練習示意

（二）近距定位練習

（1）**練習目的**：當主球與目標球在腰袋口成一條直線時，為避免主球跟進落袋，就需要掌握定杆擊球方法。

（2）**技法要領**：主球與目標球距離為 50 ～ 80 公分，與袋口成直線，如用中杆打定位球，可能會打出推杆或高杆，主球跟進落袋。最好採用中低擊點使主球微有後旋，撞目標球後主球可以停在袋口附近（圖 2-18）。

（三）中、遠距角袋口定位練習

（1）**練習目的**：掌握中、遠距離情況下將主球停住的技法要領。

（2）**技法要領**：初學者在中、遠距離情況下打停杆都

圖2-18 近距定位示意

比較膽怯，怕主球跟進落袋，而世界撞球高手像亨特利、
威廉姆斯、沙利文等都能輕鬆地實現遠距停球的絕招。

關鍵是擊球點要低、穿透度要夠、衝擊力適當，只要
掌握這三要素，就能打出較高水準的中、遠距離的定位球
（圖 2-19）。

圖2-19 中遠距定位球

五、旋轉球練習（豎軸）

撞球的旋轉對打好撞球或稱控制撞球關係重大，透過練習掌握球的旋轉特性，包括球的前跟、後縮、左旋、右旋以及綜合旋轉，從而達到較高的撞球技法水準。

開始時應從最基本的動作練起，首先要端正打旋轉球時的球杆指向，正確的技法是球杆隨擊點位置的移動而平行移動。初學者最容易犯的錯誤是球杆轉向移動，這樣容易發生滑杆或跳球（圖 2-20、圖 2-21）。

圖 2-20　球杆指向練習一

圖 2-21　球杆指向練習二

（一）遠距單向和雙向旋轉練習

（1）**練習目的**：透過遠距單向和雙向旋轉練習，掌握不同擊點和力度對偏轉效果大小的感覺。

（2）**練習方法**：

①遠距單向旋轉練習，是將球放在台面底岸的右下（或左下）角袋口，以同一擊點不同力度使主球直線撞向頂岸後產生不同偏轉運動，要求打出最大偏轉角。技法要領是掌握穿透度和控制好力度，然後再用同一力度、不同擊點（偏左或偏右）打出不同偏轉角（圖 2-22）。

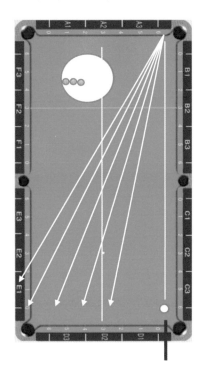

圖 2-22　遠距單向旋轉練習

②遠距雙向旋轉練習，是把主球放在球台中間下側位置，垂直撞向頂岸，同一擊點不同力度產生不同偏轉度，要求打出最大偏轉角。同樣再用不同的左右擊點、同一力度打出不同偏轉角（圖 2-23）。

圖 2-23　遠距雙向旋轉練習

（二）近距旋轉練習

（1）**練習目的**：掌握在近距離情況下，主球在不同力度和不同擊點垂直撞岸時的偏轉程度。

（2）**練習方法**：主球垂直於邊岸，用左右不同的擊點擊打，撞岸後產生不同反射角度，要求體會能打出最大偏轉角（一般在 $30°$ 左右），然後再用同一擊點、不同力度打出不同的偏轉角（圖 2-24）。

図 2-24　近距雙向旋轉

（三）斜向近距旋轉練習

（1）**練習目的**：掌握主球在不同力度和不同擊點斜向撞岸時的偏轉規律，以及不同撞擊方向對反射角的影響。

（2）**練習方法**：可以分以下三種情況進行練習。

①單球一次碰岸：

其一，同一入射角、同一力度、不同擊點（橫軸），旋轉單球碰岸後的偏轉方向是打右偏右，主球擊點偏右，碰岸後就更向右偏離（圖 2-25）。

図 2-25　單球斜向不同擊點（縱軸）線路示意

其二，同一入射角、同一力度、不同擊點（縱軸），高杆偏轉角度大，低杆偏轉角度小（圖 2-26）。

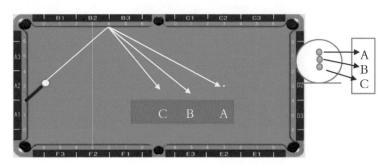

圖 2-26　單球不同擊點（縱軸）線路示意

其三，同一入射角、同一擊點、不同力度的練習（圖 2-27）。

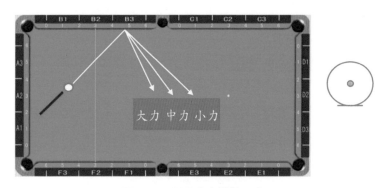

圖 2-27　不同力度線路示意

②單球兩庫偏轉效應：

掌握主球兩次碰岸後的偏轉效應。不旋轉主球一庫碰岸時，由於受邊庫摩擦引起旋轉，但反射角還沒有發生變化。而當兩庫碰岸時，主球旋轉引起偏轉角加大。這是一個很重要的變化，必須考慮加以修正。比如在主球上加

塞，或將一庫碰撞點移動。在實際比賽中，由於一些運動員沒有注意到這個問題，往往造成很大失誤。

比如，希金斯在解球時沒有注意進行旋轉修正，12 次未解球成功，罰了 48 分。這個問題在很多撞球書籍上沒有提到，特此鄭重聲明，不旋轉主球在兩庫碰岸時，必須進行旋轉修正。

旋轉修正的方法，取決於主球入射角的大小，以 45°入射角為例，一庫碰岸點上移一個球徑左右。如大於 45°，則減少修正量；如小於 45°，則加大修正量。透過反覆練習，積累修正體會（圖 2-28）。

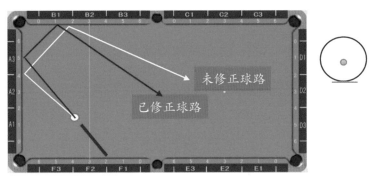

圖 2-28　兩庫旋轉修正

③台呢絨毛順逆對球路的影響：

將主球從開球區和頂岸附近分別加左塞或右塞後觀察主球球路變化，體驗台呢絨毛順逆對球路的影響，以便在比賽中修正球路（圖 2-29）。

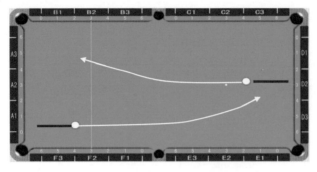

圖 2-29　台尼絨毛影響

（四）弧線球練習

（1）練習目的：掌握弧線球技法。

（2）練習方法：

在選擇弧線球前，先要權衡有否實施弧線球的條件，如果中間的障礙球距離主球太近（小於 15 公分），就很難採用弧線球技術。如果主球離岸邊太近（5 公分以內）也沒法出杆擊打。

再就是如果台呢太舊，摩擦力很小，也不容易打出弧線球。還有，濕度太大、台呢太滑也不容易打出好的弧線球。只要沒有上述狀況就符合擊打弧線球的條件。

（3）技法要領：

球杆與台面夾角在 30° 左右，瞄準方向要避開障礙球；出杆要果斷、快速，以加大主球對台呢的壓力，使主球能充分利用台呢摩擦力，就能成功打出漂亮的弧線球，切忌優柔寡斷、出杆無力（圖 2-30）。

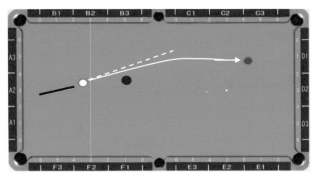

圖 2-30　弧線球練習

（五）豎棒球練習

（1）**練習目的**：掌握豎棒球技法要領。

（2）**練習方法**：實現豎棒球的條件基本與弧線球相似，不同的是主球與中間球距離限制不多，只要能離得開，能出杆就行。豎棒球屬於強烈旋轉，球杆角度接近於80°左右，接近於直上直下，要求杆頭的皮頭有較好摩擦力，架手多用鳳眼架手，球架主要依托身體的支撐，左手臂緊靠腹部，保證球杆的穩定性。要打出一杆漂亮的豎棒球，關鍵是快速的衝擊力、準確的擊點位置和瞄準方向，才能實現計劃中的大曲度球路來（圖 2-31）。

打豎棒球的技法關鍵是，如何確定擊點位置和球杆指向方向，以保證主球能夠按預定球路弧線運動。

如圖 2-32 所示，先預定主球碰撞目標球 B 的方向，用直線將目標球和預定位置主球的球心連起來，這樣就有了一條 BE 方向線，在主球 A 的球心上作一 BE 的平行線 AF，並在這條線上取一個左下擊點 e，過 e 點向 BE 線引直

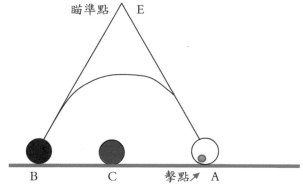

圖 2-31　豎棒球技法原理

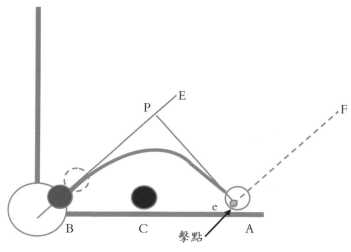

圖 2-32　豎棒球瞄準原理

線交於 P 點，使△ BPA 是一個等腰三角形（BP = AP）。用球杆指向 eP 方向並與台面成 80°角左右，果斷大力出杆，使主球強烈旋轉起來。

在圖 2-33 中，弧線的高低取決於擊點位置、力度大小和擊打方向，初學者可以在實踐中體會。

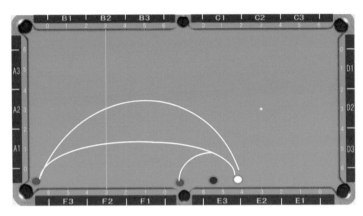

圖 2-33　豎棒球球路演示

　　以上都是單球旋轉的練習內容，下面將介紹台面上兩個球相互作用時產生旋轉後的效應練習。

（六）雙球碰岸旋轉練習

　　（1）練習目的：掌握旋轉主球碰撞目標球使目標球碰岸後的偏轉規律。

　　（2）練習方法：前面練習了單球碰岸旋轉的情況，現在練習雙球垂直碰岸旋轉和斜向碰岸旋轉的技法。

　　①雙球垂直碰岸旋轉：

　　將主球與目標球相距 30 公分，其連線垂直於上岸。當主球用左塞球去撞擊目標球時，由於兩球的摩擦使目標球發生右旋，所以目標球碰岸後就發生向右偏轉。反之，主球用右偏杆，目標球碰岸後就向左偏轉。所以，雙球情況下目標球的運動方向與單球相反，即打左偏右、打右偏左（圖 2-34）。

　　這裏要說明的是，球與球的摩擦是弱彈性體摩擦，目

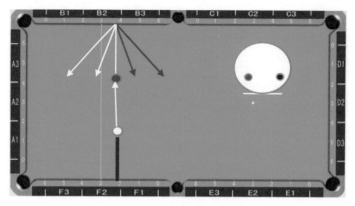

圖 2-34　垂直撞岸偏轉練習

標球的旋轉度較弱。而球與邊岸的摩擦是弱彈性體與彈性體之間的摩擦，所以碰岸後的偏轉角度比單球要小。目標球的偏轉度、出杆力度與主球旋轉速度成正比。

②雙球斜向碰岸旋轉練習：

主球順旋則目標球反彈角小，反之則大（圖 2-35）。

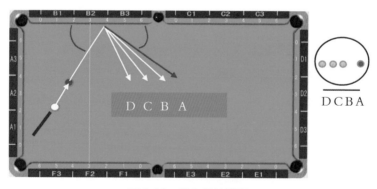

圖 2-35　斜向偏轉練習

③雙球組合中的主球方向控制：

在實際比賽中，經常會遇到主球將目標球擊落腰袋

圖2-36　主球偏轉走位練習

後，需要運動到下一擊打位置。如圖2-36中，下一紅色球在下腰袋右側，主球將藍色球擊落上腰袋後，應該向右運動。因此，必須採用右上擊點，主球既跟又右旋，在將藍色球擊落腰袋後，碰上岸後向右偏轉到適當位置。

④角袋袋口旋轉走位練習：

練習擊落袋口目標球時，主球不同擊點的偏轉效應。將目標球放在左上角袋右下側，主球將目標球擊落角袋時，根據下一目標球所在位置確定對主球採用哪種桿法。我們設定四個預定位置A、B、C、D（圖2-37）。

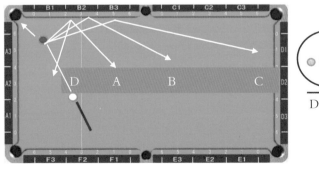

圖2-37　主球走位練習

六、入袋練習

在撞球運動中，將目標球擊入球袋是取勝對手的必要條件，入袋練習從基本練習開始，逐步深入，使初學者經過系列的練習達到運用自如，逐步提高入袋的準確性。

（一）開球線直線入袋練習

（1）**練習目的**：掌握直線入袋的運杆動作和方向感。

（2）**練習方法**：在開球線附近放 5 個球，將其逐個擊入左上角袋和右下角袋。嚴格按照運杆的節奏控制好力度，5 個球先打左側（圖 2-38），後打右側，以擊中 5 個為及格。

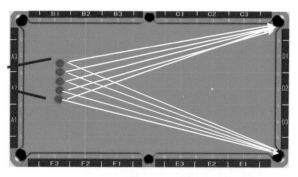

圖 2-38　直線入袋練習

（二）貼岸球入袋練習

（1）**練習目的**：掌握貼岸球入袋技法。

（2）**練習方法**：將 5 個紅色球緊貼在底岸邊和腰袋兩側岸邊，將其逐個擊入對岸球袋（圖 2-39）。

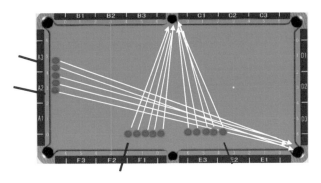

圖 2-39　縱橫入袋練習

（三）貼岸、後斯諾克入袋練習

（1）**練習目的**：掌握後斯諾克時的高手架和穩定出杆技法。

（2）**練習方法**：不少初學者遇到後斯諾克時就膽怯，一是不會運用高手架，二是杆尾抬高後找不準擊球點，容易碰到其他球。透過這個練習能熟練使用高手架（或高杆架），並能穩定出杆（圖 2-40）。

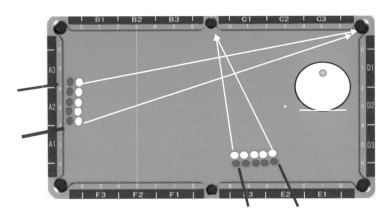

圖 2-40　後斯諾克入袋練習

特別是後斯諾克情況下，擊點範圍很窄，只能擊打主球的中上擊點，形成跟球，為了控制好主球跟進距離，要控制好力度（圖 2-41）。

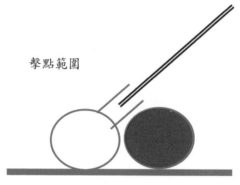

擊點範圍

圖 2-41　後斯諾克擊點範圍

（四）腰袋口入袋練習

1. 近距近袋

（1）**練習目的**：掌握腰袋口目標球近距近袋情況下入袋技法。

（2）**練習方法**：在腰袋口按環形放置 5 個紅色球，主球在靠岸邊一側，距離為 30～40 公分，用低杆將第一個紅色球擊落球袋後，走位到合適位置，繼續擊打第二個球。

在開始練習時可以在目標球旁放一個主球，作為練習瞄準的靶子，然後再拿開主球，根據一個主球的空間感覺位置作為瞄準方向出杆。

　　當你已經具有很好的感覺後，一般這個空間瞄準點是比較準的。再就是掌握好低杆力度，使主球走位到擊打第二目標球比較合適的位置（圖2-42）。

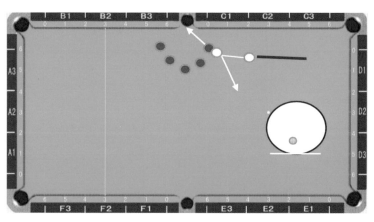

<p align="center">圖2-42　近距近袋練習</p>

2. 近距遠袋

　　（1）**練習目的**：掌握主球離目標球較近，而目標球離腰袋較遠的情況下入袋技法。

　　（2）**練習方法**：如圖2-43所示，目標球在腰袋一側，下球的角度變小給入袋增加了難度。為了避免腰袋口的障礙，應該將入袋球路指向袋口遠端。確定擊點時仍然可以採用將主球放在目標球旁然後再拿開的方法，練習從左右兩側入腰袋的技法。

3. 貼近腰袋口球

　　（1）**練習目的**：當目標球在腰袋口附近，主球採用薄切或反彈的技法將目標球擊入腰袋。

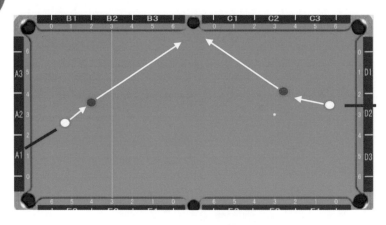

圖 2-43　近距遠袋練習

（2）**練習方法**：當目標球在腰袋口且貼岸，主球在同一側，可以採取一庫薄切的技法將目標球蹭入腰袋，主球可以瞄準目標球的對稱點，使主球反彈薄蹭目標球入袋。當目標球與主球不在同一側時，主球可以採取反彈的技法將目標球碰入腰袋（圖 2-44）。主球瞄準點的確定方法

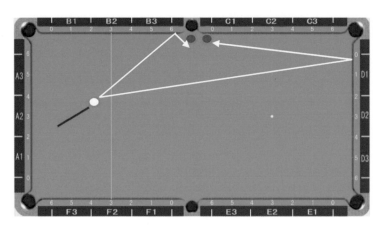

圖 2-44　腰袋口薄蹭

是，在頂岸取主球離上岸距離的四分之一處（具體原理將
在「中級技法」中介紹）。

（五）角袋口入袋練習

1. 近、遠距近袋

（1）**練習目的**：掌握近距近袋和遠距近袋的情況下將
目標球擊落角袋的技法。

（2）**練習方法**：紅色球放在角袋旁 10 ～ 15 公分處，
主球放在 1 公尺和 3 公尺兩個位置，練習遠距情況下如何
瞄準（圖 2-45）。

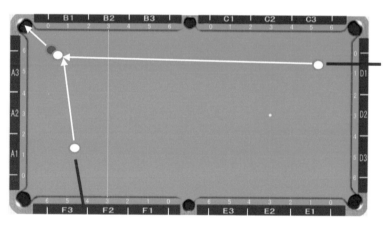

圖 2-45 近、遠距近袋練習

一是可按想像中的主球位置確定瞄準點；二是可以按
三點法瞄準（參見本書第一部分的「瞄準訣竅」）。

2. 近距遠袋

（1）**練習目的**：掌握近距遠袋的情況下將目標球擊落角袋的技法。

（2）**練習方法**：由於主球與目標距離較近，目標球離角袋較遠，因此，必須準確確定撞點位置，才能確保入袋。前面介紹的確定瞄準點的方法有很多種，可以選擇適合自己習慣的一種進行練習，以方便、準確為前提（圖 2-46）。

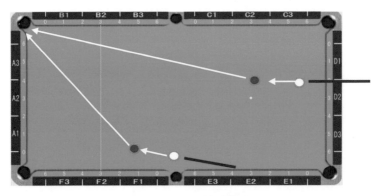

圖 2-46　近距遠袋練習

3. 薄切角袋口球

（1）**練習目的**：當目標球在角袋口，但主球球路被障礙時，透過練習掌握一庫薄切將目標球蹭入角袋的技法。

（2）**練習方法**：選好目標球上的入袋撞點，取其一次對稱點為瞄準點，主球用高杆經一庫將目標球蹭入角袋，也可以用弧線球擊打（圖 2-47）。

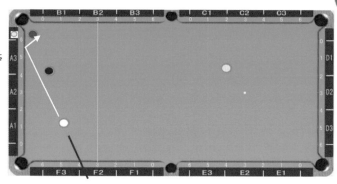

一次
對稱點

圖 2-47　一庫薄切

（六）低分球入腰袋練習

（1）**練習目的**：掌握低分球入腰袋技法。

（2）**練習方法**：在撞球比賽中，經常會遇到主球在 D 形區（斯諾克比賽中以開球線中點為圓心，靠近底庫半徑 29.2 公分的半圓形區域稱為 D 形區）內，只有低分球有入袋機會，在確定球路時必須注意選取腰袋遠側，這樣可以避免目標球碰到近側而彈離腰袋。中式撞球中也多見這種球局，練習者不要掉以輕心（圖 2-48）。

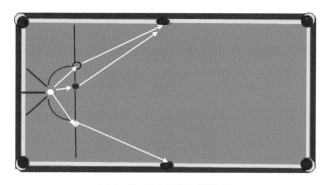

圖 2-48　低分球入袋練習

（七）五分球入袋練習

五分球的位置在台面中央，可方便地擊入六個球袋，所以要求初學者從近距、遠距多種方式進行練習。

1.五分球近距入腰袋練習

（1）**練習目的**：掌握近距擊落五分球的技法要領。

（2）**練習方法**：將主球半圓形擺放在五分球一側，有正面的，有側面的，從不同方向將五分球擊入腰袋（*五分球旁的白球是想像中的主球*）。中式撞球和九球中也多見這種球局，練習者應多多練習（圖2-49）。

圖2-49　五分球近距入袋練習

2.五分球中距入腰袋練習

（1）**練習目的**：掌握中距（*一公尺左右*）情況下將彩球擊落腰袋的技法。

（2）**練習方法**：中距情況下，主球必須用薄球擊打彩球，這就要求選準瞄準點，最好先用主球當靶子進行練習，養成一種薄球的空間感，然後再按瞄準方法進行練習（圖2-50）。

圖2-50　五分球中距入袋練習

3. 五分球遠距入角袋練習

（1）**練習目的**：熟練掌握對五分球遠距角袋直線入袋技法。這是一項必練的基本功法，需經常練習，對於提高入袋命中率很有幫助。

（2）**練習方法**：主球放在角袋附近，從不同方向練習將藍色球擊落對角的角袋裏（圖2-51），練習考核標準是10次中擊落5次為及格，8次以上為優秀。要求經常堅持練習。

圖 2-51　五分球遠距入袋練習

（八）六分球入袋練習

（1）**練習目的**：掌握主球在粉色球周圍的不同位置將粉色球擊入球袋的技法。

（2）**練習方法**：將主球在粉色球周圍按照圓形逐點練習將粉色球擊入球袋，因為粉色球可以有四個球袋供選擇，所以可能出現順向或逆向擊球的機會，需要很好地把握瞄準技法（圖 2-52）。中式撞球也同樣適用此種練習方式。

（九）七分球入袋練習

（1）**練習目的**：掌握在黑色球周圍不同位置將其擊入角袋的技法。

（2）**練習方法**：將黑色球擊入球袋，使主球或跟進、或後縮、或經一庫和兩庫走位（圖 2-53）。掌握好瞄準方

圖 2-52　六分球入袋練習

圖 2-53　七分球入袋練習

法和力度，才能做到心想事成，九球和中式撞球也可以同樣形式練習。

（十）薄切球練習

（1）**練習目的**：掌握打薄切球的技法。

（2）**練習方法**：在腰袋口放一個紅色球，在距離紅色

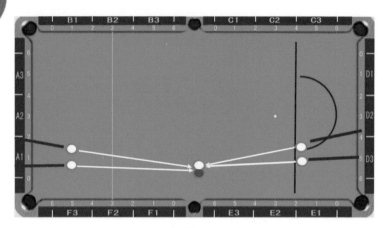

圖 2-54　袋口薄切練習

球一公尺左右放兩個白色球,一個與紅色球入袋角稍有角度,另一個處於極薄位置。練習時可以先放一個白色球,練習空間感,然後進行薄切球練習,先進行稍有角度的薄擊,再進行極薄角度的練習(圖 2-54)。

　　有時台面僅有一個紅色球情況下,如果薄擊成功,對全局非常重要。所以要多加練習,爭取打好薄切球。

　　特別要注意薄切球情況下主球的力度和速度控制,有時候主球薄蹭到目標球,但目標球移動位置很小,因為給予目標球的分力太小,大部分力量都給了主球的速度上了,所以打薄切球一定要注意力度控制。

(十一)貼邊球入袋練習

　　在撞球比賽中,經常會遇到各種情況的貼邊球,有主球與目標球都在岸邊的直線貼邊球,有主球與目標球成斜角的貼邊球。我們經常會看到一些很有經驗的運動員,在

打看似簡單的直線貼邊球時也會出現誤差，所以打貼邊球也要認真練習。

1. 直線貼邊球入袋練習

（1）**練習目的**：掌握直線貼邊球的入袋技法。

（2）**練習方法**：將目標球放在主球的近處和遠處兩種情況進行入袋練習，關鍵是必須擊中直線入袋撞點，才能準確入角袋，另外在力度上不宜過猛。

擊點選擇有兩種意見，一種是採用中點或中上擊點直接碰入袋撞點；另一種是採用加塞辦法，加塞後可以使目標球到袋口時靠摩擦力蹭入角袋（圖 2-55）。請大家在實踐中去體會。

圖 2-55　貼岸平行練習

2. 斜角貼邊球入袋練習

（1）**練習目的**：掌握斜向打貼邊球的技法。

（2）**練習方法**：按理論分析，主球只要能準確碰撞目標球的指向袋口的撞點，就能將之擊落。但稍有偏差就會偏離球袋。這裏介紹一種技法，利用薄切的辦法將目標球蹭入球袋（圖 2-56）。

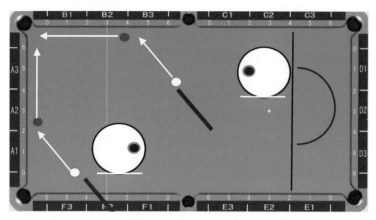

圖 2-56　貼岸薄切練習

【具體技法】如果主球在目標球左側，就採用左塞。瞄準時要距離目標球約 0.3 公分，主球撞岸時發生偏左運動從而輕蹭目標球，使目標球發生左旋運動，若碰到袋口一側，由於目標球的旋轉，就可以靠摩擦力擦入球袋（圖 2-57）。

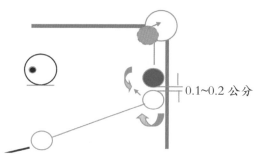

0.1~0.2 公分

圖 2-57　薄切原理

3. 遠距薄切貼邊球入袋練習

（1）**練習目的**：掌握遠距情況下將貼岸目標球薄切入角袋的技法。

（2）**練習方法**：目標球放在右上角袋口附近，主球在底岸附近，距離約 3 公尺。如果此時台面僅有黑色球，能否擊落角袋，則決定雙方勝負。很多初學者是不敢打這種球的，其實，只要掌握好技法要領也是可以解決的。

運用前面所介紹的技法，用左旋球、留 0.1 ～ 0.2 公分空隙，將目標球蹭入角袋，是完全可能的。平時要多練習，關鍵是留好空隙，打出左塞來（圖 2-58）。

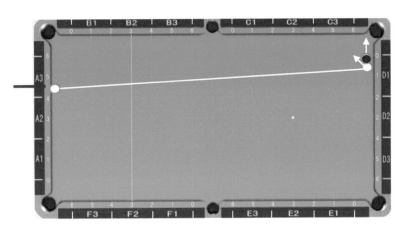

圖 2-58　遠距薄切練習

4. 近距垂直薄切貼邊球入袋練習

（1）**練習目的**：掌握在垂直情況下將目標球薄切入袋的技法。

（2）**練習方法**：當主球與目標球的相對位置處於垂直情況時，有的初學者就準備放棄。

事實上這種球勢與縱向一樣，仍存在入袋機會。利用前面介紹的薄切技法要領，只要留出一點點空隙，打出右塞來，主球彈庫後，方向向右偏離，就可以將目標球蹭入角袋（圖 2-59）。

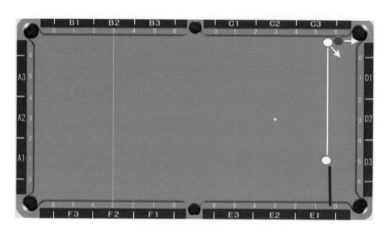

圖 2-59　垂直薄切練習

第三章
中級技法

中級技法練習主要是一些特殊技法，要求在初級技法練習的基礎上，每項練習均達到及格以上成績，才能進行中級技法練習，同時初級技法也要經常練習。

中級技法練習的主要內容有：反彈球、倒頂球、借力球、組合球、撞堆與踢球等。

一、反彈球技法練習

反彈球技法練習包括目標球貼岸反彈、離岸反彈，以及黃金反彈、S 形兩庫反彈和 M 形三庫反彈。

（一）目標球貼岸反彈

（1）**練習目的**：掌握目標球貼岸情況下的反彈入袋的技法。

（2）**練習方法**：根據入射角等於反射角的原理，可以先放一個白色球為瞄準空間練習球，然後拿開後進行練習。練習時，可以將主球放在不同位置。

如圖 3-1 中左側的情況，可以採用反向反彈的辦法，將目標球反彈入左下角袋或下腰袋。

從圖 3-2 中可以看出，不論主球在什麼位置，只要瞄準點在入射角線上準確碰撞入袋碰撞點，並且主球擊打目標球之後不阻礙目標球的運動軌跡，就可以將目標球反彈入下腰袋。

要注意，我們所說的入射角等於反射角，是指目標球心在球跡線上的入射角等於反射角，不是指岸邊的入射角

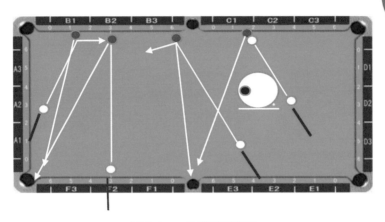

圖 3-1　★貼岸反彈練習

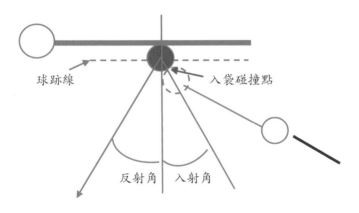

圖 3-2　貼岸反彈原理

和反射角。

（二）目標球離岸反彈

（1）**練習目的**：掌握目標球離岸情況下反彈入袋的技法。

（2）**練習方法**：可以設想，假如目標球就是主球，

那麼只要依照入射角等於反射角原理就可以反彈入下腰袋。但是實際上主球與目標球並不一定在一條直線上（圖3-3）。所以，下面介紹一種新的瞄準技法。

從圖3-4中可以看出，目標球離岸情況下，其入袋反彈點應該在E點，EF是入射線。主球只要在入射線上找到

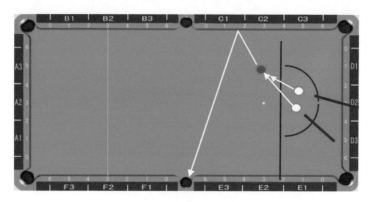

圖3-3　★離岸反彈練習

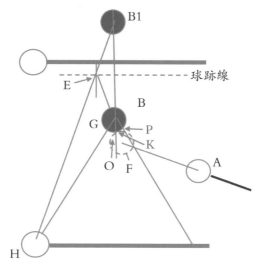

圖3-4　離岸反彈原理

入袋撞點 K 就可以了，符合入射角等於反射角原理。

確定 K 點做法是：從下腰袋口 H 到目標球 B 引直線交於 G 點，再在目標球上取對稱點 P，BO 線是角 HBP 的等分線，只要取右半側弧線 OP 的中點處就是入袋撞點 K。這個 K 點就在入射線上。

以上操作過程似乎很復雜，實際上只要先確定 G 點，再取對稱點 P，取 GP 弧段的 1/4 處就是入袋撞點 K。主球只要撞到 K 點就可以將目標球反彈入下腰袋。

（三）黃金反彈球

（1）**練習目的**：掌握黃金反彈的技法要領。

（2）**練習方法**：黃金反彈的概念是指主球擊打目標球後，目標球經兩庫或三庫反彈進入腰袋。

（3）**技法要領**：如圖 3-5 上有兩條虛線，左側是左上角袋到下腰袋，主球擊打目標球使它經兩庫折向腰袋，

15～20公分

圖 3-5　★黃金反彈

主球只要按這條虛線向左偏離一定角度就可以了，具體原理將在高級技法中的「平行線原理運用於兩庫解球」中介紹。

另外，右側的虛線是從上腰袋向右下角袋方向，主球擊打目標球使其從一庫到兩庫的球路略向下偏斜於虛線方向，一般經驗點在右下角袋上方 15 ～ 20 公分處，使其經三庫進入上腰袋。

以上方法需要經過大量練習體會，找到一種感覺，就能實現黃金反彈。

（四）S 形兩庫反彈

（1）**練習目的**：掌握 S 形兩庫反彈技法要領。

（2）**練習方法**：在撞球比賽中，經常會遇到台面上球的位置比較分散，需要用 S 形球路來解決解球問題（圖3-6）。

（3）**技法要領**：如果主球與目標球離上岸距離相等

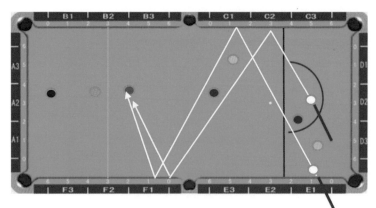

圖 3-6　S 形兩庫反彈

時，只要取兩球橫向距離的 1/4 處為解球瞄準點（註：具體原理在高級技法中介紹）。如果主球在下岸處，則取兩球橫向距離的 2/5 處為解球點，都可以實現 S 形反彈解球。

在上下反彈過程中，岸邊的摩擦力對撞球會發生左旋或右旋效應，修正辦法是偶數不修。再就是由於球路較長，應該適當加大力度（具體原理在高級技法中介紹）。

（五）M 形三庫反彈

（1）**練習目的**：掌握 M 形三庫反彈技法要領。

（2）**練習方法**：M 形反彈比 S 形反彈難度要大，因為球路很長，力度控制很重要。但是，力度太大會使球路變形，太小了不能到達目標球。

（3）**技法要領**：如果主球與目標球離上岸距離相等，則瞄準點取兩球橫向距離的 1/6 處為解球瞄準點。如果主球在下岸處，則瞄準點在 2/7 處（圖 3-7）。考慮旋轉效

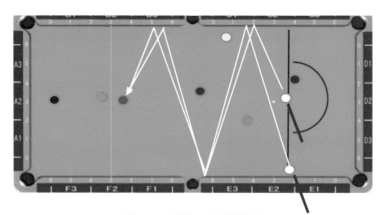

圖 3-7　M 形三庫反彈解球

應，奇數要修正，將瞄準點往後移動一段距離（具體原理在高級技法中介紹）。

二、倒頂球技法練習

當目標球離上岸一段距離時，除了用反彈技法外，還可用倒頂技法將目標球頂入球袋，在斯諾克中也可用來造障礙球。

（一）近距倒頂球入袋

（1）**練習目的**：掌握倒頂球技法要領。

（2）**練習方法**：可以先將一個白色球放在紅色球的進球線上，然後取白色球的對稱點，主球瞄準對稱點經一庫反彈就可到達進球線上，推紅色球入下腰袋（圖3-8、圖3-9）。

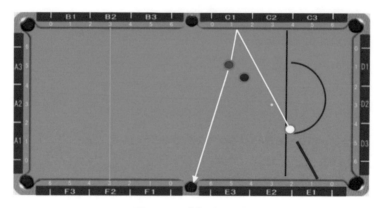

圖3-8　★近距倒頂球

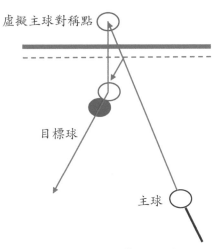

虛擬主球對稱點

目標球

主球

圖 3-9　近距倒頂入袋原理示意圖

（二）中距倒頂球入袋

（1）**練習目的**：掌握中距倒頂球入袋的技法。

（2）**練習方法**：當目標球處於下角袋口，主球不能直接擊球入袋時，可以利用遠距倒頂入袋的技法（圖 3-10）。

圖 3-10　中距倒頂球

（3）**技術要領**：確定入袋撞點，然後按入射角和反射角原理，選定一庫瞄準點就可以了。需要多次練習，形成感覺。瞄準點可按照主球和目標球離上岸距離的比例來確定（具體原理在高級技法中介紹）。

（三）遠距倒頂球造障礙

（1）**練習目的**：掌握遠距離倒頂造障礙球的技法。

（2）**練習方法**：當紅色球在黑色球一側，主球在底岸區，沒有進球機會時，可以利用倒頂技法將目標球一庫頂走紅色球後，主球留在黑色球後面，造成障礙球。

（3）**技法要領**：取紅色球的對稱點 E，主球瞄準 E 點用低杆技術，既可準確推開紅色球，又可留在原位，需要掌握好力度，反覆練習（圖 3-11）。

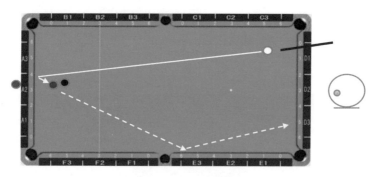

圖 3-11　遠距倒頂球

（四）半台兩庫頂球

（1）**練習目的**：掌握兩庫頂球技法。

（2）**練習方法**：如圖 3-12 所示，當黃色球沒有直接

進球機會時，可以利用兩庫頂球將黃色球經一庫入袋。

（3）**技法要領**：利用平行線原理確定擊打黃色球的一庫撞點 E，這個點應該能使黃色球一庫入上腰袋。但要擊準這個點是比較困難的，也存在一定的運氣成分，但原理上是有進球的，在花式撞球表演中可以看到，經過反覆練習，還是有一定的成功率的（圖 3-12）。

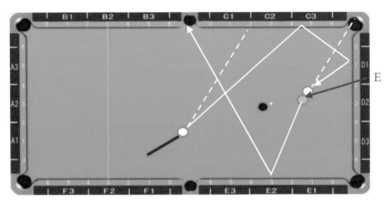

圖 3-12　★半台頂球

（五）遠距三庫頂球

（1）**練習目的**：掌握遠距三庫頂球的技法。

（2）**練習方法**：在花式撞球表演時，要求主球經三庫後擊中紅色球，將其推入三角框架。

（3）**技法要領**：先在下腰袋右側 10 公分處設一個過渡點 E，從 E 點向右上角袋作一直線 EO，過主球作直線平行於 EO 交上岸於 P，取 PO 線段的 1/2 處 K 為瞄準點，用高桿，就可以實現三庫頂紅球入三角框架（圖 3-13）。

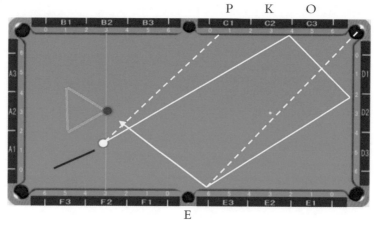

圖 3-13　遠距三庫頂球

三、借力球技法練習

（一）遠距借力球

（1）**練習目的**：掌握遠距借力入袋技法。

（2）**練習方法**：當沒有直接擊球入袋條件時，可以利用借力球打法，由第一顆紅色球的借力將角袋口的棕色球擊落（圖 3-14）。

（3）**技法要領**：在技法上主要考慮分離角度，可以採用中杆或者低杆的技法。

（二）貼球垂直借力

（1）**練習目的**：掌握用藍色球的阻力將目標球擠入腰袋的技法。

圖 3-14　遠距借力球

（2）**練習方法**：當紅色球緊靠藍色球時，主球只要擊打紅色球一側，依托藍色球的阻擋，將紅色球擠入上腰袋。同樣當紅色球和黃色球在腰袋口時，也可採取同樣打法，將紅色球擠入腰袋（圖 3-15）。

圖 3-15　貼球垂直借力

（三）三角形借力球

（1）**練習目的**：掌握三角形借力入袋的技法，在斯諾

克、中式撞球和九球中均可應用。

（2）**練習方法**：利用初級技法中介紹的雙球低杆技法，主球借粉色球的反彈力使主球分離偏向洞口的紅色球，將其推入角袋（圖 3-16）。

圖 3-16　三角形借力球

四、組合球技法練習

（一）緊貼組合球

（1）**練習目的**：掌握緊貼組合球的入袋技法。

（2）**練習方法**：當緊貼的兩個球指向偏向球袋一側時，千萬不要放棄機會，可以利用球與球之間的嚙合效應，按照偏左打左、偏右打右的要領，將組合球的前端球擊落球袋（圖 3-17）。

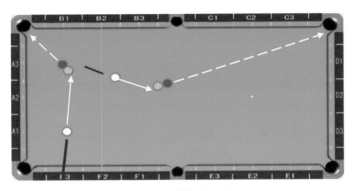

圖 3-17　緊貼組合球

（二）未緊貼組合球

（1）**練習目的**：掌握調整重組組合球的技法。

（2）**練習方法**：當兩個實球未緊貼，但存在調整組合球機會時，也要抓住機會，調整好擊球角度形成組合球效果。關鍵是找好第二球的入袋撞點位置，再調整主球的擊打方向就可以了（圖 3-18）。

打好未緊貼組合球是很有用的，使得本來認為不可能的事成為可能，為取勝增加了先機。

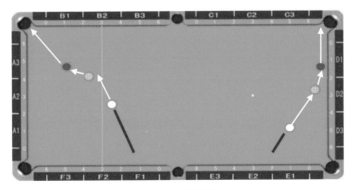

圖 3-18　未緊貼組合球

（三）多球組合

（1）**練習目的**：掌握多球組合的技法。

（2）**練習方法**：當多個球體不規則組合時，只要具有緊貼組合球的傳遞效應，都是可以利用的。

當發現台邊有一串緊貼多個組合球時，不要浪費了機會（圖 3-19）。

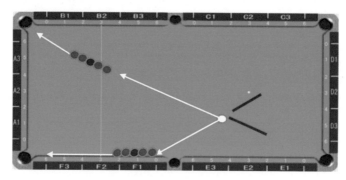

圖 3-19　串球組合

當有多個緊貼的組合球，雖然不是直線型的，但頭尾都是相連接的球，就可以利用多球組合入袋（圖 3-20）。

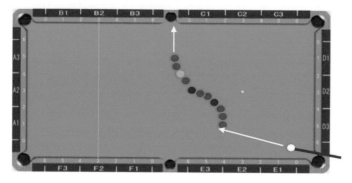

圖 3-20　蛇形組合

　　要利用一切可利用的進球機會，當菱形球堆型組合球指向角袋時，應該充分利用（圖 3-21），前提當然是判斷正確，也就是說前端球是否有進球。

圖 3-21　菱形組合

　　當三角形球堆有一個角指向球袋時，有兩種情況，一是底邊指向球袋；二是三角形的一個角指向球袋。

　　在實際的撞球比賽中，運用雖然不多，但它能較好地體會撞球運動的特性。在花式撞球比賽中會常常用到（圖 3-22、圖 3-23）。

圖 3-22　三角形球堆組合一

圖 3-23　三角形球堆組合二

五、撞堆與踢球練習

　　高水準的撞球運動員在比賽時，一般都要計劃後幾步的球路，如果下一步不具備進球機會時，就要設法製造機會，因此需要掌握一種特殊技法，就是撞堆（又稱炸球）和踢球（又稱 K 球），其技法的共同特點是選擇好擊點位置和控制好力度，使得主球碰撞目標球後向計劃的方向運動。

（一）撞堆技法練習

　　根據主球和球堆位置遠近，可以分近距撞堆和遠距撞堆。近距撞堆比較簡單，而遠距撞堆需要多庫走位再撞球堆，如利用五分球撞堆、利用低分球撞堆，都需要設計好球路。

1.近距撞堆

（1）**練習目的**：掌握近距撞球堆的技法。

（2）**練習方法**：當擊落黑色球後沒有下一紅色球進球的機會，就可採取撞擊球堆的技法，撞開球堆製造機會。如圖 3-24 所示球勢，可選擇中下擊點，用中等力度即可撞開球堆。撞堆水準主要體現在能夠準確撞向某一個球，並能使球堆中的球按計劃軌跡運動，需要精確控制擊點和力度。

圖 3-24　利用七分球撞球

2.中、遠距撞堆

（1）**練習目的**：掌握利用五分球中、遠距撞堆和利用低分彩球遠距撞堆技法。

（2）**練習方法**：可以分為以下三種情況進行練習。

①利用五分球中距撞堆：根據主球和五分球（斯諾克的叫法，也就是中式撞球的兩個中袋的中間位置）的角度位置，確定選用中點或中點偏下的擊點，發力使主球撞向

球堆,達到撞散球堆製造出下一杆進球機會的目的,也可用左上擊點實現兩庫撞堆(圖 3-25)。

②利用五分球遠距撞堆:當主球靠近球堆一側,在擊打五分球進袋時,利用上左或下右擊點使主球經兩庫後撞向球堆,製造機會(圖 3-26)。由於主球要穿過 D 形區的彩球,擊點和力度選擇十分重要,否則容易碰撞低分彩球,需要多多練習以掌握球性。中式撞球中也有同樣的練習,俗稱過橋。

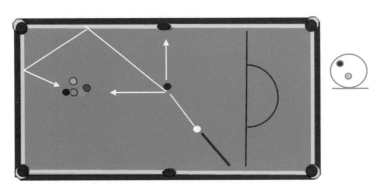

圖 3-25　用五分球中距兩庫撞堆

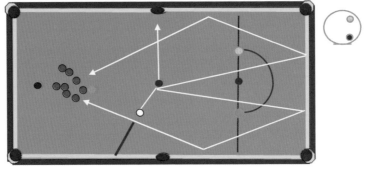

圖 3-26　用五分球遠距撞堆

③利用低分彩球遠距撞堆：根據主球與低分球的位置情況，一般選取左下或右下擊點，發力使主球經一庫或兩庫撞向球堆，製造機會（圖 3-27）。

圖 3-27　用低分彩球遠距撞堆

（二）踢球技法練習

能否準確踢到某個指定球，是反映運動員水準高低的標誌。踢球分近距踢球和遠距踢球，近距踢球是指半個台面內的踢球，遠距踢球是指全台面內的踢球，需要經幾庫後才能踢到目標球。

1. 踢球技法的基本原理

以中等力度和自然擊點（即中點）的 90°為基本走向，中上擊點使主球向右上方向運動，擊點越高，向上偏轉越大。反之，中下擊點使主球向右下方偏轉，擊點越低，向下偏轉越大。透過練習，體會擊打力度、擊點與方向的關係（圖 3-28）。

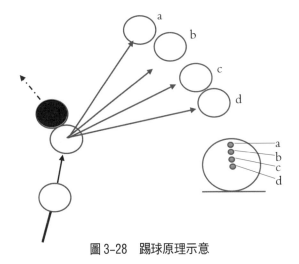

圖 3-28　踢球原理示意

2. 用黑色球進行踢球練習

（1）**練習目的**：掌握利用黑色球踢球的技法。

（2）**練習方法**：在黑色球右側 20 ～ 30 公分處放 5 個紅色球作為踢球目標球，主球用不同擊點來逐個踢球，從中體會不同擊點的球路（圖 3-29）。

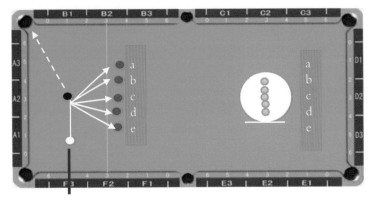

圖 3-29　★用七分點黑色球練習踢球

3. 近距踢球練習

（1）**練習目的**：掌握利用七分球（斯諾克叫法）近距跟進踢球、利用七分球近距後縮踢球、利用六分球踢球的技法。

（2）**練習方法**：可以分為以下三種情況進行練習。

①利用七分球近距跟進踢球練習。利用中上擊點，主球在擊落黑色球後向前、向上運動踢開紅色球，可以直接踢，也可以經一庫後踢（圖 3-30）。

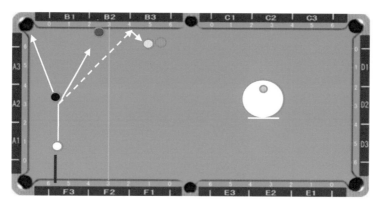

圖 3-30　★用七分球近距跟進踢球

②利用七分球近距後縮踢球練習。對主球用左下擊點擊落紅色球後經一庫向後、向下踢開黑色球，也可經兩庫後踢開藍色球（圖 3-31）。

③利用六分球踢球練習。在上腰袋左側放三個紅色球，主球用不同擊點將粉色球擊落角袋後分別踢開紅色球。主要應該計算好主球的球路，確定採用中點擊球還是用右上擊點（圖 3-32）。

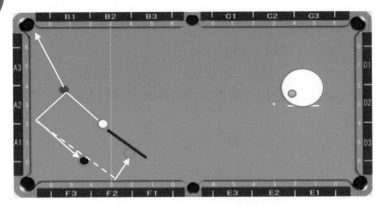

圖3-31　★用七分球近距後縮踢球

圖3-32　用粉色球練習踢球

4. 遠距踢球練習

（1）**練習目的**：掌握用五分球遠距踢球的技法。

（2）**練習方法**：在右上角袋下側放兩個紅色球，主球用右上擊點擊落五分球後經一庫踢開紅色球，製造進球機會（圖3-33）。

圖 3-33　用五分球踢球

5. 低分球踢球練習

（1）**練習目的**：掌握用低分球兩庫踢球技法。

（2）**練習方法**：可以分別用黃色球、綠色球和棕色球進行遠距踢球練習。關鍵是根據主球與目標球的位置關係，決定採用哪個擊點、經過幾庫運動，圖 3-34 是用棕色球、右下擊點、經兩庫運動踢開左上岸邊的紅色球。需要多次練習，仔細體會。

圖 3-34　★用棕色球遠距踢球

第四章
高級技法

在經過中級技法練習合格以後，就可以進入高級技法練習階段。高級技法主要包括安全球、造障礙球、斯諾克解球、世界斯諾克難解球例解讀、幾種特殊的解球技法、走位技法等。這部分技法反映了撞球運動中較為困難的，也是難度較高水準的技法。

這部分技法的特點是，很多技法是呂佩先生經過幾十年的教學實踐和理論研究的成果，是中國人的首創。

一、安全球

撞球比賽的戰術原則是：第一，在不具備進球情況下，不打無把握的球；第二，盡量拉開主球和目標球之間的距離或貼邊，打出安全球；第三，利用一切機會製造障礙球，給對方製造麻煩或誘使其失誤。所以，打安全球和製造障礙球是撞球戰術的重頭戲。

在觀看世界撞球高手比賽時會發現，當不具備進球機會時，雙方都施展出高超水準，大打安全球之仗。你來我往，有時候花了幾十分鐘仍然沒有進球機會，因為他們的安全球太漂亮啦！可以說是無隙可乘，主球走得非常到位，引起了觀眾陣陣掌聲。

安全球和障礙球有很強的相近性，安全球的目的是增加對手不便，拉開主球與目標球的距離，打好了可能就是障礙球。做得較差的障礙球也是一種安全球，雖然也能夠解球，但有可能使對手發生失誤。

（一）安全球的定義

安全球是指採用拉開主球和目標球之間距離或貼岸、貼球的方式，不給對手以進球機會。

在沒有較好的進球機會時，雙方都施展出走位的基本功，把主球放到較為安全的位置，你來我往，多次較量，就看誰的安全球打得好。

（二）安全球的運用

1.用薄球打安全球

在撞球比賽時，經常可以看到高手們打出漂亮的安全球，透過各種多庫球路把主球運動到 D 形區，特別是力度的控制使主球正好貼在底岸的庫邊，真是令人叫絕。從安全球的球路分析不外乎有以下幾種：

（1）**直來直去**：主球和目標球都靠在台面一側，主球薄擦目標球後又直線回到同一側的 D 形區，一般要經 2 ～ 3 庫（圖 4-1）。

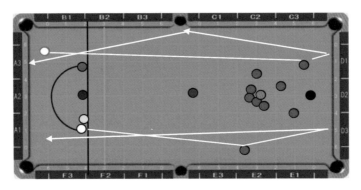

圖 4-1　★直來直去安全球

（2）**左來右往**：主球從左到右或從右到左，當角袋口有進球機會時，要避開這一側的角袋，從一側經3～4庫運動到另一側的D形區（圖4-2）。

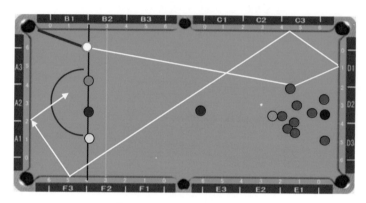

圖4-2　★左來右往安全球

（3）**穿堂而過**：避開並穿越阻礙球群經2～3庫回到D形區（圖4-3、圖4-4）。

用薄球打安全球，首先要選定目標球。在以上球例中可以發現，作一個好的安全球，選好目標球十分關鍵，否

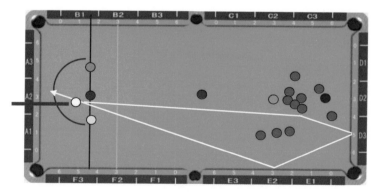

圖4-3　★穿堂而過安全球1

圖4-4　穿堂而過安全球2

則可能事倍功半。再一個關鍵點是設計球路，最難的是回程途中不要碰撞其他球。

　　安全球的最終位置應該是安全的，不給對手留機會。一個漂亮的安全球有很多種形式，本節僅簡單介紹上述三種方式。這就要充分利用經典的主球走位技法，再輔以適當加塞，就能達到理想目標。

　　2.彩球的安全打法

　　當滿台存在紅色球時，打安全球和障礙球是個戰術問題，因為球多，得分從4分開始，而滿台是彩球時，就可能罰高分，對d局影響較大。再就是彩球階段隨著彩球數量的減少，給打安全球增加了困難，需要很好地設計安全球的球路。

　　【球例1】台面上只有3、4、5、6、7分五個彩球，主球薄擦三分球走位到D形區靠岸處，設想把三分球反彈到障礙區，關鍵是主球要走位到適當位置（圖4-5）。

　　【球例2】台面上5分、6分球在原位，7分球在左下岸邊，4分球在右下岸邊，可利用分開兩球距離的技法形

圖 4-5　用三分球造障礙球

圖 4-6　★用 4 分球造障礙球

成安全球（圖 4-6）。

3. 黑色球的安全打法

　　台面只有一個黑色球，球手們需要爭黑，誰把黑色球擊落就獲勝。所以，這時的主要目標是不給對手留機會。歸納世界高手們所採取的技法主要有兩種，一是將黑色球頂到左或右岸邊，主球走到底岸邊；二是主球和黑色球分別走向左右岸邊。

【球例1】把黑色球頂到左（或右）岸中間靠岸，主球放到底岸邊，要控制好力度（圖4-7）。

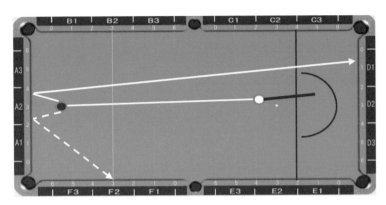

圖4-7　一球邊岸、一球到底岸

【球例2】把主球和黑色球分別頂到左右岸邊。

技法要領：瞄準黑色球的右側，力度要輕，用高杆，使兩個球向兩邊分流，最好運動到左右岸邊的中部位置（圖4-8）。

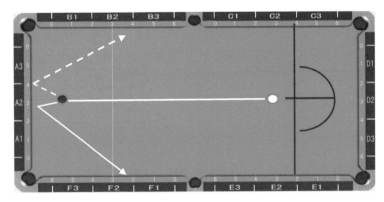

圖4-8　★兩球分向邊岸

【**球例**3】主球發力撞擊黑色球正點，使黑色球吃多庫停留在D形區或者底庫貼岸邊，要控制好力度（圖4-9）。

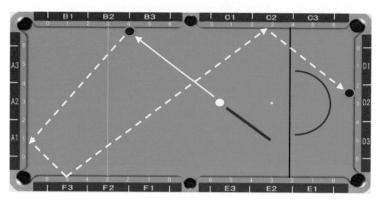

圖4-9　★高杆黑色球到底岸

【**球例**4】薄切黑色球分別停在岸邊。

技法要領：瞄準黑色球的右側，力度要輕，用高杆，使兩個球向兩邊分流，主球運動到底庫（A區）的附近，黑色球吃一庫彈起來停留在邊庫（B區）位置（圖4-10）。

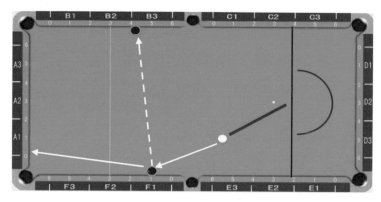

圖4-10　★高杆黑色球到底岸

二、障礙球

不管是斯諾克撞球，還是中式撞球、九球，為了取得比賽勝利，除了抓住一切機會把目標球打進球袋之外，還要利用做障礙球的機會給對方製造麻煩，特別是當比賽中你處於劣勢的時候，可能由於你的障礙球使得比賽形勢轉危為安，以致獲得最後勝利。

（一）障礙球的定義

所謂障礙球，按照競 d 規則定義：障礙球指的是主球，當主球無法直接擊到目標球的任意一部分時，稱為障礙球。

（1）主球為手中球時，如從開球區任意一點都無法擊到活球，主球成為障礙球。

（2）如主球同時被一個以上的球作障礙，則距離主球最近的球為有效障礙球；如距離相同，則均為有效障礙球。

（3）如果有任意一個紅色球或目標球可以直接擊到，儘管其他紅色球或目標球都無法直接擊到，台面上也沒有有效障礙球。

（4）當主球成為障礙球時，獲得擊球權的球員稱為「被作障礙」。

（5）如果主球被岸邊擋住，主球不稱為障礙球。

在斯諾克撞球中球員解球時，如果裁判員認為選手未能盡其最大努力擊到活球而犯規時，可判其「無意識犯規」，罰其繼續解球。

那麼，球員應該選擇什麼時候作障礙球呢？

（二）造障時機

1. 開球造障

開球作障礙，最理想的狀態是主球撞球堆後經三庫運動到開球區的任意一個球的後面（球旁或岸邊）。一般在中式撞球和九球中較少運用（圖4-11）。

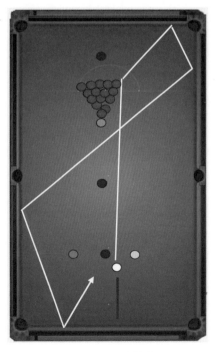

圖4-11　開球造障

2.貼球造障

　　當台面上只有一個紅色球，且沒有進球機會時，如圖4-12所示，打進紅色球後沒有進球機會，就可以考慮利用黑色球作障礙球，而且爭取貼得越緊越好，就可以給對手製造很大不便。

圖4-12　貼球造障

　　一般在作貼球時是靠手感，但有時候掌握不好則容易留下較大空間。可以利用物理學原理，根據球杆與主球的重量比例大約是4：1，靠球杆的自重去推動主球，就可以達到理想的貼緊目標球的距離。如圖4-13所示，如果兩球距離為D，則球杆與主球距離取D的1/4，即取d，不要對球杆施加力量，靠球杆的重量推主球，使之緊貼黑色球。

圖4-13　利用球杆與球重量比打貼球

3. 定杆造障

台面上只有一個紅色球且進球條件不好時，可打定杆，把主球定在岸邊，使紅色球離開，形成障礙球（圖4-14）。

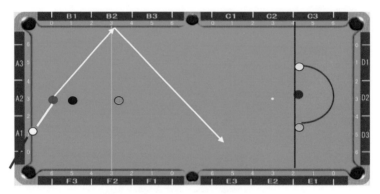

圖4-14　★定杆造障

4. 分球造障

如果沒有紅色球且黃色球進球條件不好時，可擊走黃色球，使兩球分離而造障（圖4-15）。

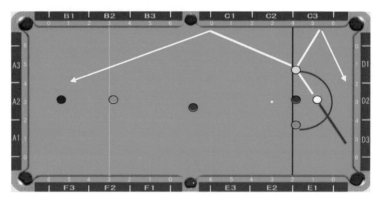

圖4-15　★分球造障一

　　如果目標球在邊庫附近，主球可以擊打目標球，使主球和目標球分別向兩邊底庫運動，形成障礙球（圖 4-16、圖 4-17）。

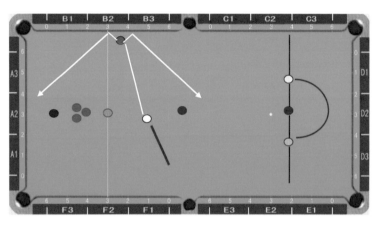

圖 4-16　★分球造障二

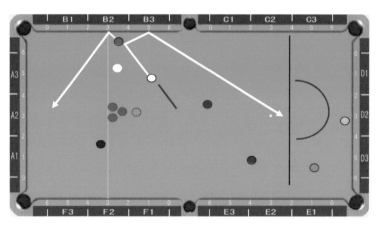

圖 4-17　★分球造障三

5. 低分球造障（僅適用於斯諾克打法）

當擊落紅球後，主球在彩球旁邊且進球條件不好時，如圖 4-18 所示，最好將主球貼緊黃色球，解這種障礙球比較有難度，所以很多高手在作障礙球時經常將主球貼緊在開球區的任意一低分球，因為這時離紅色球堆較遠，必須採用多庫解球技法。

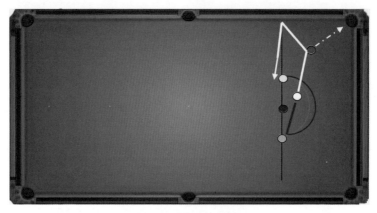

圖 4-18　用黃色球造障

在 2013 年 11 月出版的《i 撞球》雜誌中有一篇文章「難解的斯諾克」，其中列舉了六個球例，主球都是緊貼彩球，使得不少高手束手無策，最典型的是威廉姆斯解球 13 次犯規、希金斯解球 12 次犯規、奧沙利文解球 10 次犯規，說明斯諾克的巨大誘惑力。

6. 多次作斯諾克的原則

當對方得分值超過本方分值，並大於台面上存在的分值時，如果不作斯諾克就輸定了，這時就要想方設法多次做斯諾克。此時要掌握以下幾條原則：

一是出現進球機會時，寧可不進球，也要努力做斯諾克，因為多進一個球，對方就少一份威脅。

二是做斯諾克要精確計算好球路，盡力增大斯諾克難度讓對方多罰分。

三是努力作遠端目標球的斯諾克，多庫才能解的斯諾克，盡量用 D 形區的低分球作障礙（圖 4-19）。

圖 4-19　低分球造障

（三）造障技法

在斯諾克比賽中學會造障礙的技法是很重要的。因為斯諾克撞球與其他撞球不一樣的、且最精彩的部分就是造障礙和解斯諾克。而做斯諾克的方式歸納起來不外乎就是八個字：定、貼、薄、分、跟、縮、反、旋。

1. 定球造障法

「定」就是把主球定在一個位置上，適用的杆法是中偏下擊點或頓杆，有的愛好者開始打定杆時總是不能定在

計劃的位置上，關鍵是杆法不正確。此技法在中式撞球和九球中也常常運用（圖 4-20）。

再就是根據主球和目標球的距離來確定出杆力度，有的優秀球員能在幾公尺遠距離內定住，力度恰當。距離遠時，定杆擊點就要適當向下（圖 4-21）。

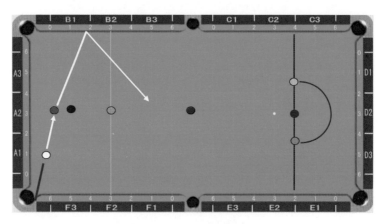

圖 4-20 ★定球造障

圖 4-21 定杆擊點位置

2. 貼球造障法

貼球技法的關鍵是要求貼得緊。另外，盡量拉開貼球點與目標球之間距離，增加對手解球困難。所以，最理想的是把主球貼在 D 形區的任意一個球後面。由於規則不

圖 4-22　貼球示意

同，此技法在中式撞球和九球中不能運用（圖 4-22）。

3. 薄切球造障法

最典型的球勢是目標球與障礙球都在岸邊時，只要打一個薄切球就可以了。

【**球例 1**】近距離薄切球造障。如圖 4-23 所示，薄切

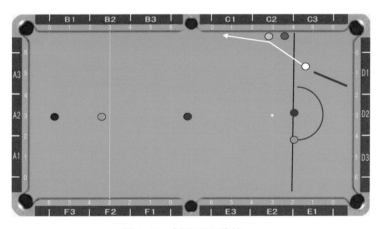

圖 4-23　近距薄切造障

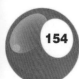

黃色球時杆法要很輕，切後黃色球基本上仍留在原位，這樣的薄切比較難。如果主球在黃色球一側時，用該技法就相對要容易一些。

【**球例**2】遠距離薄切紅色球造障（圖4-24）。

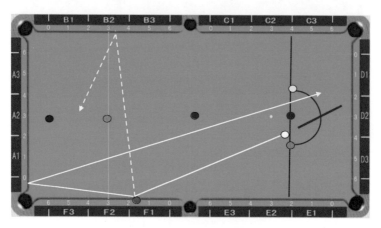

圖4-24 ★遠距離切球造障

【**球例**3】薄切紅色球歸隊造障（圖4-25）。

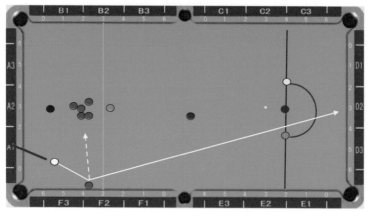

圖4-25 ★薄切紅色球歸隊造障

【**球例**4】主球薄切紅色球堆後走向 D 形區（圖 4-26）。

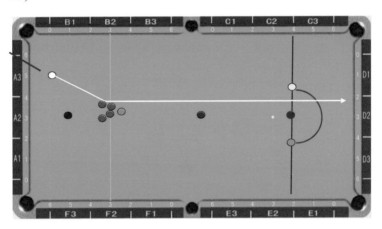

圖 4-26　★薄切球堆造障

【**球例**5】主球薄切紅色球堆後兩庫進入 D 形區（圖 4-27）。

打主球應該用高杆左塞，中等力度薄切紅色球堆邊上一球，主球一庫進入 D 形區。

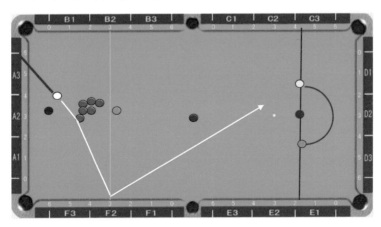

圖 4-27　★薄切球堆兩庫造障

以上列舉的薄切球例中，關鍵是如何確定主球薄切後運動方向。其中奧秘在於，首先要確定主球一庫碰撞點的位置，再確定主球瞄準點的位置，就可以保證主球薄切的運動方向了。這個方法是一個經典技法，當袋口紅色球被阻擋時，可用薄切技法（圖4-28）。

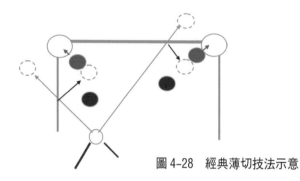

圖4-28　經典薄切技法示意

4. 分球造障法

分球造障是作斯諾克時應用最多的一種技法，要點是設計好兩個球的球路。

【**球例1**】打紅色球分球造障（圖4-29）。

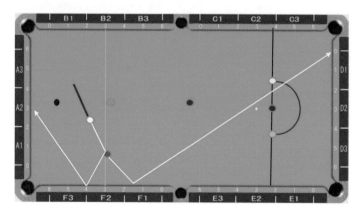

圖4-29　★打紅色球分球造障

【**球例**2】打黃色球分球造障（圖 4-30）。

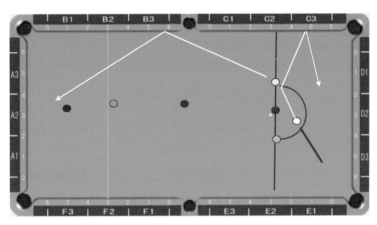

圖 4-30　★打黃色球分球造障

【**球例**3】打綠色球分球造障（圖 4-31、圖 4-32）。

圖 4-31　打綠色球分球造障一

圖 4-32　★打綠色球分球造障二

5. 跟球造障法

【**球例 1**】如圖 4-33 所示，主球擊走紅色球後跟進到黑色球後面形成障礙球。在目標球上擊點的確定和主球跟進的力度是關鍵。

圖 4-33　★遠距高杆造障

【**球例**2】主球擊走紅色球後跟進到彩球一側形成障礙，原理同上（圖 4-34）。

圖4-34　遠距紅色球造障

6. 縮球造障法

將主球縮回到岸邊，而目標球被推到另一側（圖 4-35）。

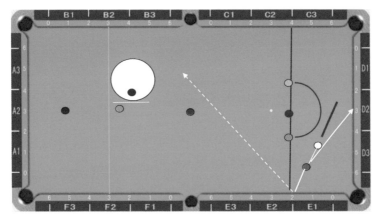

圖4-35　★縮球造障

7. 反彈球造障法

【**球例1**】主球一庫反彈頂走紅色球，留在黑色球上端（圖 4-36）。

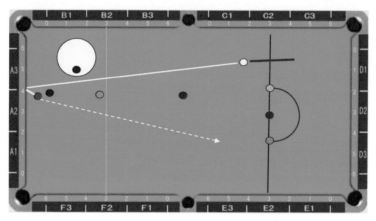

圖 4-36　反彈球造障一

【**球例2**】用低杆經一庫反彈將黃色球頂出後留在綠色球一側，黃色球一庫走向粉色球左端（圖 4-37）。

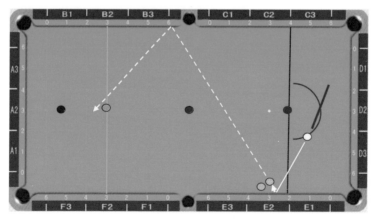

圖 4-37　反彈球造障二

8. 旋球造障法

【**球例**1】利用右上塞使主球進入彩球圈，黃色球彈起，形成障礙（圖 4-38）。

圖 4-38　★旋球造障

【**球例**2】利用左下塞使主球往左一庫進入彩球障礙帶（圖 4-39）。

圖 4-39　★遠距旋球造障

三、怎樣解斯諾克

（一）斯諾克解球新理論

1. 對稱點解球體系

　　呂佩先生於 2000 年在國內首先提出內外對稱點解球體系的概念。在傳統的國內外撞球書籍中，關於解障礙球的技法大多停留在一庫解球方面，主要是入射角等於反射角，對兩庫以上的解球技法就很少有詳細介紹，全憑球手的經驗。呂佩先生由教學實踐和理論研究，提出了一倍對稱點和二倍對稱點的概念，建立了 18 個外對稱點和內對稱點的多庫解球體系，這是我國在斯諾克解球方面一項創造性的理論突破，對撞球運動中的解障礙球技法領域貢獻良多。

　　如圖 4-40 所示，目標球用紅色點表示一倍外對稱點，

圖 4-40　對稱點解球體系圖

黑色點為二倍外對稱點，共9個點。主球用黃色點表示一倍外對稱點，藍色點表示二倍外對稱點，共9個點。

2. 外對稱點解球原理

這個解球體系的創新之處在於，利用外對稱點之間的連線來找到解球瞄準點，在一倍對稱點基礎上又提出了二倍對稱點的概念，從而得到一個對稱點解球體系。

　　主球（原位0）對目標球一倍對稱點得到一庫解球點：0+1=1

　　主球一倍對稱點對目標球一倍對稱點得到兩庫解球點：1+1=2

　　主球一倍對稱點對目標球二倍對稱點得到三庫解球點：1+2=3

　　主球二倍對稱點對目標球二倍對稱點得到四庫解球點：2+2=4

這裏要特別指出的是關於二倍對稱點的新概念，長期以來在撞球界主要利用的是一倍對稱點來解決一庫解球，二倍對稱點是目標球相對於角袋的同等距離處的一個對稱點，其奇妙之處在於從主球球心瞄準二倍對稱點稍加修正就可實現兩庫解球。球桌有四個角袋，就有四個兩庫解球點。

白色主球與紅色目標球之間有一個藍色球，擋住了直接擊打的線路。從白色主球向四個二倍對稱點引直線就是兩庫解球的第一庫走球線路，再經第兩庫反彈後，可撞擊

紅色目標球（圖 4-41）。

　　對稱點的確定：一般對稱點的定義是指某點垂直於某直線或點且距離相等的點就是對稱點（圖 4-42）。

圖 4-41　二倍對稱點兩庫解球示意

圖 4-42　對稱點示意

　　由於撞球是一個圓球，取撞球的對稱點應該考慮球心的運動軌跡，當圓球碰撞岸邊反彈時，是以球心處實現入射角等於反射角，不是以圓球接觸岸邊的點實現入射和反射，所以在研究撞球對稱點時應以撞球球心的軌跡線來取對稱點。我們定義這條線為球跡線，由球跡線來取一倍對稱點和二倍對稱點（圖 4-43）。

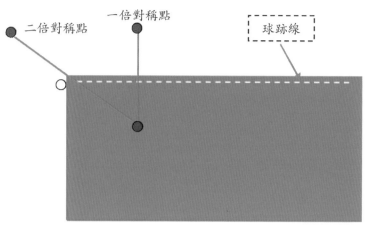

圖 4-43　球跡線示意

3. 內對稱點解球原理

利用台面上的縱橫軸線和開球線，以及可以利用的某個球，都可以形成內對稱點的關係（圖 4-44）。

圖 4-44　內對稱點

內對稱點技法的優點是，充分利用台面上的標誌線（開球線）或縱橫中線，以平行線法確定解球瞄準點。

根據內外對稱點原理，呂佩先生創造性地提出了平行線解球準則（詳見呂佩編著的《撞球技法練習圖解》）。

例如，主球 a（白色球）在右上側靠岸，目標球 b 在左下側靠岸，從理論上講，取入射角等於反射角就可以一庫解球，這需要準確的角度感覺。我們用內對稱點法可以取目標球 b（紅色球）對橫軸線的內對稱點 b1 粉色球，過 b1 與上腰袋中心 o 連直線 b1o，再從 a 作 b1o 的平行線 ac，根據主球 a 和 b1 離上岸距離之比，確定 oc 線段上的瞄準點 g，gc 與 oc 的比等於主球到上岸的距離與粉色球到上岸的距離比，就可以實現一庫解球（圖 4-45）。

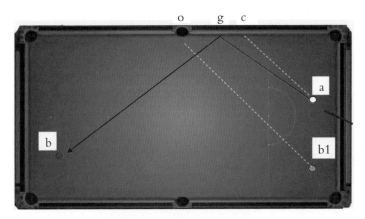

圖 4-45　內對稱點一庫解球一

又如，主球在開球線的右側，目標球在開球線左側，可以取目標球對開球線的內對稱點作平行線也可以實現一庫解球。

如果目標球在台面左側，可以用粉色球作基準，取目標球的內對稱點，再用平行線法實現一庫解球（圖 4-46）。

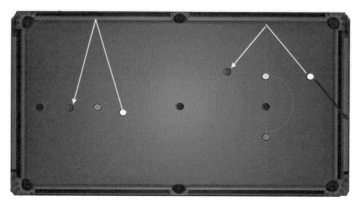

圖 4-46　內對稱點一庫解球二

4. 平行線解球原理的形成

在撞球運動過程中，平行線是一種實際存在的幾何現象，人們在操作中自覺、不自覺地都在利用著平行線原理。

如圖 4-47 所示，主球 a 和目標球 b 都在底岸，目標球

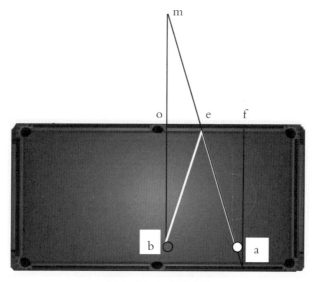

圖 4-47　平行線概念

在下腰袋口，如要進行一庫解球時，人們會習慣性地按直角三角形的原理取兩球距離的中點與上邊庫垂直線的交叉點 e 為瞄準點，使得入射角等於反射角。而且這個中點 e 的位置，實際上也是以上下腰袋連垂直線為基準線，過 b 作 bo，過 a 作 af，三線（基準線、bo 和 af）互相平行，取 of 的中點 e 就是一庫解球點。這個結論也符合直角三角形原理，即三角形 mba 中 mb 與 ma 的中點連線 oe 段是 of 的一半。

5. 如何將平行線原理運用於兩庫解球

創造性的思路在於將上圖的 ob 線改為 b 和右（或左）上角袋的連線 bg，過主球 a 作平行於 bg 的 ah 線，當主球 a 與目標球 b 離右岸距離之比為 1：2 時，取 gh 線段的二分之一處 e 為理論一庫解球點，所謂理論點是因為這個 e 點是假設圓球、是一個質點，沒有旋轉現象。而實際上撞球是一個圓球，當撞擊右岸時，由於力的分解作用，岸邊的

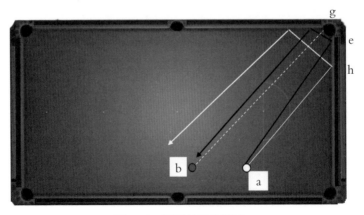

圖 4-48　平行線兩庫解球

摩擦力使球發生左旋，所以需要進行旋轉修正。修正的方法是瞄準點向上移動一定距離，距離的大小要根據 ah 線對右岸的入射角來確定，一般 30°左右修正一個球徑距離，如 60°則修正半個球徑左右即可（圖 4-48）。

　　如果用右十塞也可消除左旋的影響。

　　同樣，取左上角袋的平行線關係，也可得到兩庫解球球路（圖 4-49）。

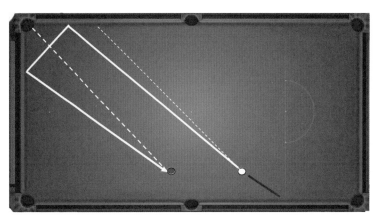

圖 4-49　左路平行線兩庫解球

　　從上面介紹的兩庫解球技法中，你可能會問，這種技法需要先確定兩條平行線，然後根據兩球的位置比例關係再確定解球瞄準點，比較麻煩。呂佩先生經過大量研究和實踐發現，在兩庫解球的球路關係中，實踐上存在著一個非常奇妙的規律，就是在主球和目標球連線的中點，指向某個角袋的方向就是兩庫解球方向。呂佩先生的這一重大發現簡化了兩庫解球的技法，從理論上講它基於平行線理論基礎。

為什麼說它是經典技法，因為這個技法太方便了，而且適用於各種球況。下面我們就來介紹這個經典技法。

【球例1】有四條兩庫解球球路

圖4–50中黑色虛線是主球和目標球連線中點與四個角袋的連線，從主球出來的四條線分別平行於目標球中點與四個角袋的連線。主球碰兩庫後撞到目標球。

圖4-50　兩庫經典解球球路一

【球例2】有四條兩庫解球球路

先確定主球與目標球的中點，再與四個角袋的中心點連線（圖中的黑色線），從主球分別平行於這四條黑色線，有四種兩庫解球的球路，見圖4-51的白線。

運用這種技法時可能出現的誤差：

一是確定兩球連線中點時產生誤差，需要認真觀察中點位置。

二是兩庫發生的旋轉影響，導致球路偏差，可用加塞或瞄球點前置的方法解決。

圖4-51　兩庫經典解球球路二

6. 平行線原理如何用於三庫解球

呂佩先生的三庫解球經典技法：過目標球對右岸中心作直線 bh，過主球作直線 an 平行於 bh，用高杆實現三庫解球（圖 4-52）。

圖4-52　平行線三庫解球

　　這裏就會提出一個問題，根據什麼理論平行於 bh 線的直線就可以找到三庫解球瞄準點 n？這是一個很好的問題，下面我們由對稱點理論來證明這個問題。

　　根據對稱點解球理論，主球 a 的一倍對稱點 a1 對目標球 b 的二倍對稱點 b1 連線可以得到三庫解球球路 ankmb。如果作 an 的平行線 bh，h 點的位置基本在右岸的中點。所以我們採取反向思維，過目標球 b 向右岸中點作直線交於 h 點，那麼，過主球 a 作直線 ae 平行於 bh，交於右岸的 e 點，就是三庫解球瞄準點（圖 4-53）。

　　因為三次碰庫已經自我修正了旋轉影響，所以不需進行旋轉修正了。

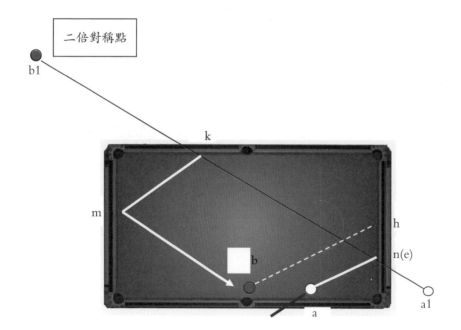

圖 4-53　三庫解球求證

這個結論對左岸是否適用呢？

　　我們證明的方法是，取目標球 b 的二倍對稱點 b1，取主球 a 的一倍對稱點 a1，連 a1b1 交上岸的 k 和右岸的 m，過主球 a 作 ae 線平行於 mk 線交於左岸的 e 點，就是三庫解球瞄準點（圖 4-54）。這時過目標球 b 作直線 bh 平行於 ae 交於左岸的中點 h，可以看到 bh 平行於 ae。因為是三庫解球，不需進行旋轉修正。

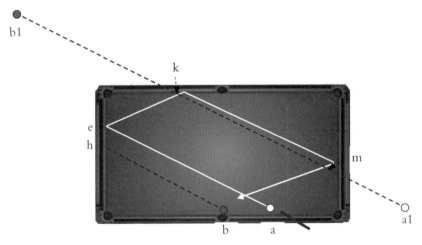

圖 4-54　三庫解球求證

7. 平行線解球理論能否用於四庫解球

　　前面介紹了平行線理論用於一庫、兩庫、三庫解球的球例和證明，對於四庫解球能否應用平行線理論呢？

　　我們先看一個球例，主球只要對準主球和目標球的二倍對稱點連線方向就可以實現四庫解球。

連主球的二倍對稱點 a1 和目標球的二倍對稱點 b1，分別交於下岸的 k 點和上岸的 m 點。這時利用平行線原理，只要從主球作直線平行於 km 線，就可實現四庫解球（圖 4-55）。因為是偶數要考慮到球的旋轉效應，可以適當進行修正。從以上所舉球例來看，平行線解球原理是可行的，而且是科學的。

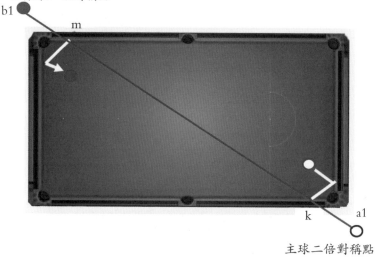

圖 4-55　平行線四庫解球

（二）上下岸反彈解球的有趣幾何現象——多倍對稱點

大家都聽說過 S 形球路和 W 形球路，就是主球由上下岸之間的兩庫或三庫運動命中目標球。關鍵是如何方便地找到這個解球點？

呂佩先生於 2013 年在一倍、二倍對稱點基礎上又創

新發展了 N 倍對稱點的概念，就是在一倍對稱點基礎上加倍，形成二倍對稱點、三倍對稱點、四倍對稱點，從而得到一套新的解球體系，這套體系適用於上下岸反彈解球。

1. 主球與目標球離上岸距離相等時

當主球與目標球離上岸距離相等時，主球瞄準一倍對稱點就可以一庫解球，瞄準二倍對稱點可以兩庫解球，瞄準三倍對稱點可以三庫解球。

同理，瞄準四倍對稱點可以四庫解球，因為球路較長，對力度控制和旋轉修正的要求比較高。

如圖 4–56 所示，由於 N 倍對稱點離岸邊太遠，憑眼力

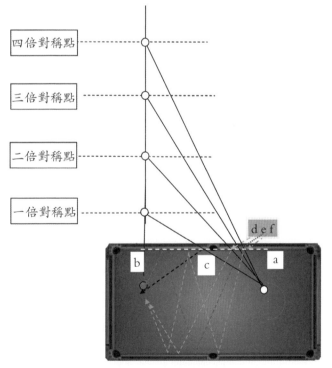

圖 4–56　N 倍對稱點解球示意

很難掌握，因此這些解球點可以在上岸找到比例關係來解決：

在上岸的 ab 線段裏，1/2 點 c 是一庫解球點，1/4 點 d 是兩庫解球點（要進行旋轉修正），1/6 點 e 是三庫解球點，1/8 點 f 是四庫解球點（要進行旋轉修正）。

考慮到撞球碰岸發生旋轉，逢單倍數時要修正。但上下岸反彈時，平行線的修正規律不同於兩岸直角的情況，應該向後修正。

2. 主球貼下岸邊時

當主球貼下岸邊，則一庫解球點瞄準一倍半對稱點，在兩球距離的右起 2/3 處；兩庫解球點瞄準二倍半對稱點，在兩球距離的 2/5 處（要進行旋轉修正）。

三庫解球點瞄準三倍半對稱點，在兩球距離的 2/7 處，在上岸 ab 線段裏的比例關係為原來比例的分子分母都加 1 即可（圖 4-57）。

1/2 改為	2/3 點為一庫解球點
1/4 改為	2/5 點為兩庫解球點
1/6 改為	2/7 點為三庫解球點
1/8 改為	2/9 點為四庫解球點

3. 主球貼下岸且目標球貼上岸時

當主球 a 貼下岸，目標球 b 貼上岸，由圖 4-58 可見，球路由三段直線組成，形成一個 S 形，兩庫解球瞄準點可由兩球的一倍對稱點連線求得。但找兩球一倍對稱點較為

三倍半對稱點

三倍對稱點

二倍半對稱點

二倍對稱點

一倍半對稱點

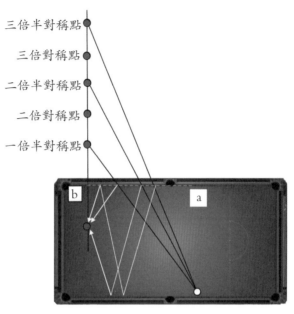

圖 4-57 多倍對稱點反彈解球

主球一倍對稱點

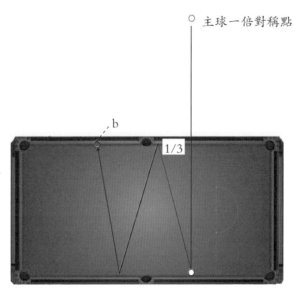

圖 4-58 主下紅上 S 形反彈解球

複雜，還是先在上岸邊找到垂直線，也就是主球在上岸邊
的對應點，取目標球與主球對應點的 1/3 處就是解球瞄準
點。

（三）按球路比例關係上下岸反彈解球

呂佩先生對球台上球的位置間相互關係進行研究，又
發現一個十分有趣的現象，就是按球路長短比例關係來確
定解球瞄準點。這是呂佩先生又一突破性創造，我們舉幾
個特例來說明。

1. 橫向球台的解球

【**球例1**】當兩球離上岸距離相同時，兩庫解球。

設想主球經兩庫擊中紅色球，其路徑由四段球路組
成，所以兩庫解球點就是兩球在底庫邊對應點距離的 1/4
處，按球路比例反彈兩庫解球（圖 4-59）。

圖 4-59　多倍對稱點反彈解球

【球例2】當兩球離上岸距離相同時，三庫解球。

設想主球經三庫擊中紅色球，其球路可以由六段球路組成，所以三庫解球瞄準點是兩球在上庫邊對應點距離的1/6處（圖4-60）。

圖4-60　按球路比例反彈三庫解球

【球例3】當主球在下岸邊時，兩庫解球。

設想主球經兩庫擊中紅色球，其球路由五段路徑組成，所以可取兩球在上庫邊對應點距離的2/5處為兩庫解球瞄準點（圖4-61）。

圖4-61　主下紅中兩庫反彈解球

【球例4】當主球和目標球各在上下岸邊時，兩庫解球。

設想主球經兩庫擊中紅色球，其球路由三段球路組成，所以取兩球在上庫邊對應點距離的 1/3 處為兩庫解球瞄準點（圖 4-62）。

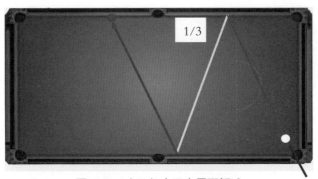

圖 4-62　主下紅中兩庫反彈解球

【球例5】當主球和目標球各在左右岸邊上下時，兩庫解球。

設想主球經兩庫擊中紅色球，其球路由六段路徑組成，所以取兩球在上庫邊對應點距離的 1/6 處為兩庫解球瞄準點（圖 4-63）。

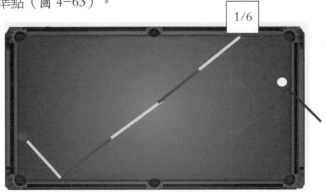

圖 4-63　左右庫邊兩庫解球一

【球例6】當主球和目標球各在左右岸邊下方時，兩庫解球。

設想主球經兩庫擊中紅色球，其球路由八段路徑組成，所以取兩球在上庫邊對應點距離的 3/8 處為兩庫解球點（圖 4-64）。

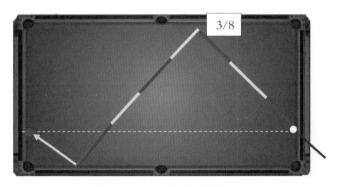

圖 4-64　左右庫邊兩庫解球二

【球例7】當主球在右上角袋口，目標球在左岸下側。

設想主球經兩庫擊中紅色球，其球路由十一段路徑組成，可取兩球在下庫邊對應點距離的 4/11 處為兩庫解球點（圖 4-65）。

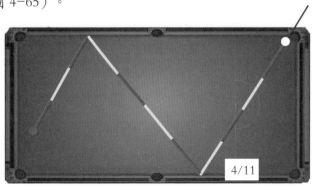

圖 4-65　左右庫邊兩庫反彈解球

在上述例子的實踐中，要考慮兩庫時的旋轉效應，適當採取修正方法。在確定球路的分段時，一般均要考慮球路中最短的路段作為基準，如上例中取 4/11，就是考慮了紅色球處的最短路徑。

以上是對橫向球台的情況，對縱向球台是否適用呢？

2. 縱向球台的解球

【球例1】兩球各在左右兩邊中部，兩庫解球。

設想主球對紅色球兩庫擊中，其球路由四段組成，則瞄準點為兩球在右庫邊對應點距離的 1/4 處（圖 4-66）。

圖 4-66　縱向兩庫反彈解球

【球例2】當主球在右下側角袋口。

設想主球兩庫擊中紅色球，球路由五段組成，瞄準點為兩球在右庫邊對應點距離的 2/5 處（圖 4-67）。

【球例3】兩球各在左上和右下角袋口，兩庫解球。

設想主球經兩庫擊中紅色球，球路由三段組成，瞄準點為兩球在右庫邊對應點距離的 1/3 處（圖 4-68）。

2/5

圖 4-67　主下紅中兩庫反彈解球

1/3

圖 4-68　主下紅上兩庫反彈解球

【球例 4】兩球各在左右邊庫，兩庫解球。

設想主球經兩庫擊中紅色球，球路由六段組成，瞄準點為兩球在右庫邊對應點距離的 1/6 處（圖 4-69）。

【球例 5】兩球在左右邊庫同側，兩庫解球。

設想主球經兩庫擊中紅色球，其球路由八段組成，瞄準點為兩球在上庫邊對應點距離的 3/8 處（圖 4-70）。

圖 4-69　主上紅下兩庫反彈

圖 4-70　主球與紅色球左右同位的兩庫解球

　　以上說明，不管對橫向球台，還是縱向球台，按球路的分段數來確定瞄準點位置的技法原理都是適用的。

　　那麼，對一些球路線段比例不很明確的情況，是否也可應用這種技法呢？

3. 不規範球位的解球

　　如圖 4-71 示，兩球的位置不規範，球路分段就比較難。但發現兩球對中心線上下有點對稱性，如果要兩庫擊中，可以考慮按兩球距離的 1/4 處來確定瞄準點。如果要分段，可考慮按 3/10 處為瞄準點。

圖 4-71　不規範球位

　　兩者雖有些誤差，但在判定位置比例時，也會有誤差。所以，按球路比例的技法也是可以考慮採用的。

　　在實際比賽中，就是世界級球員有時也會發生誤差，但是一般在第二杆就可以修正過來。

　　上述所介紹的例子再次說明，在長方形的球台上，兩球的位置關係都會形成一種幾何比例關係，從而為計劃球路提供了機會。

　　有人會問，你是根據什麼原理確定球路的分段的？這

主要是憑藉經驗，在腦海裏設想一個球路，按球台中心線來判斷每段長度，當主球在中心線上時，一般取半段或 1/4 段；當主球、目標球在上下岸時，一般取一段。

從對稱點的關係分析，也可以大致確定球路的走向。所以，按球路的比例關係確定解球點是有一定科學道理的。

（四）利用斯諾克解球體系應該注意的問題

上面介紹了呂佩先生研究的四種斯諾克解球技法，包括對稱點法、平行線法、多倍對稱點、S 形反彈解球法和按球路比例反彈解球法。初學者在開始練習時，第一杆往往會出現誤差，以下幾點要特別注意：

1. 對稱點位置

在確定對稱點時要擺對位置，對稱點是指撞球相對與球台內側岸邊的球跡線距離相等垂直的點，目測距離雖不能做到絕對準確，但也要近似準確。因為位置誤差大了，一庫瞄準點誤差就大。

特別是二倍對稱點是相對於角袋袋口的兩邊岸球跡線相交處，要求擺得基本近似就可（圖 4-72）。要注意培養

圖 4-72　球跡線與對稱點

空間觀，有利於斯諾克解球的準確性。

2. 旋轉修正量

在練習平行線兩庫解球時，對旋轉修正量不好掌握，容易出現誤差，對旋轉修正量或多或少都會出現偏差。特別是忽略主球與目標球離右邊岸距離的比例關係，會影響旋轉修正點的位置。

（1）主球與目標球距離之比為 1：2、入射角在 45°時，瞄準點在平行線間的一半距離處，一般旋轉修正量約一個球徑左右。若入射角小於 45°，加大修正量，反之則減少修正量（圖 4-73）。

（2）主球與目標球距離的比例變化時，瞄準點離角袋距離隨比例成反比調整，如 1：4 時，瞄準點距離角袋為 3/4 處，入射角為 45°，旋轉修正量為一個球徑左右。若入射角小於 45°，加大修正量，反之則減少修正量。

如果是 3：4 時，瞄準點距離角袋為 1/4 處，修正同上（圖 4-74）。

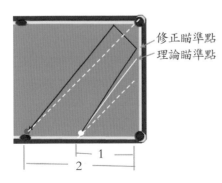

修正瞄準點
理論瞄準點

圖 4-73　主目距離 1：2 時

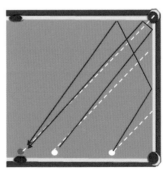

圖 4-74　主目距離 1：4 和 3：4 時

（3）在多庫解球時，什麼情況下，如何進行旋轉修正？

要區分兩種情況，一種是邊岸摩擦力相互垂直的情況，一庫和兩庫時摩擦力方向是開放式，修正點向前（黑線所指，圖4-75右側）。

另一種是上下邊岸摩擦力平行的情況，一庫和兩庫時摩擦力方向都是向後的，修正點向後（黑線所指，圖4-75左側）。

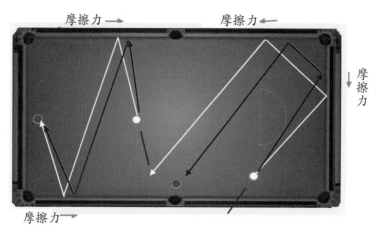

圖4-75　★旋轉修正示意

關於修正量的確定，主要靠平時多多練習和體會，就可以根據入射角度和離岸距離的比例以及邊岸情況，來決定修正方向和修正量。

四、走位技法練習

　　要在撞球比賽中獲得分值或打進更多的球，必須熟練掌握走位技法，做到一杆獲得很高分值，英文稱為 Break，撞球高手們一杆可以拿到 100 分以上，甚至 147 分，主要依賴於熟練準確走位。

　　實際上走位所應用的技法都是一些基本杆法，不外乎是跟、縮、頓、定、加塞等，但要打好走位，很重要的一點是瞄準、擊點、力度的三位一體，缺一不可。你瞄得很準，擊點選擇也對，但力度不夠，同樣到不了位。要做到三位一體，沒有捷徑可走，只有苦練。

　　苦練不是蠻練，而是要巧練，要依靠科學。不少撞球運動員靠自己埋頭苦練，摸索規律，也會有很大提高。但是還要注意盡量利用可能的條件，得到一些撞球教練員的指導，及時發現存在的問題，有針對性地改正，這樣練習效果會更好。

　　下面是十幾種典型走位技法練習，供大家參考。

（一）跟進走位練習

　　（1）**練習目的**：掌握主球擊落目標球後的跟進走位。

　　（2）**練習方法**：對五分球用高杆打進腰袋後，主球繼續跟進一庫後折向右側，以便擊打紅色球（圖 4-76）。

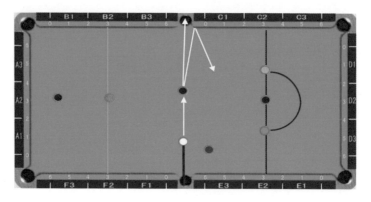

圖 4-76 ★跟進走位

（二）低杆走位練習

（1）**練習目的**：掌握低杆走位技法。

（2）**練習方法**：在球台兩邊各放幾個紅色球，主球用低杆將紅色球打入角袋後再後縮一庫實現遠距離走位，根據走位方向確定擊點位置。如一庫向右，取左下擊點（圖4-77 左側）；反之，則取右下擊點（圖 4-77 右側）。由於一庫走位比較遠，要注意力度。

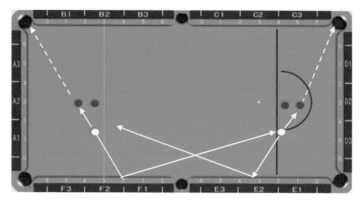

圖 4-77 ★低杆走位

這樣先左後右，來回練習，要求低杆強勁後縮到位，走位準確。

（三）左紅色球、右低分球走位練習

（1）**練習目的**：掌握主球先打左邊紅色球入角袋後，走位到右側打低分球入袋的技法。

（2）**練習方法**：在左台面上擺一串紅色球，要求前兩個紅色球對應右側的兩分球，主球依次擊打前兩個紅色球入角袋後走位到右側適當位置，打兩分球入右上角袋，共左右來回兩次；再依次擊打第3、4個紅色球入角袋後，走位到擊打三分球的位置，也是來回兩次；最後到左側將第5、6個紅色球逐個擊落角袋後，將四分球擊落右上角袋。這樣每兩個紅色球對一個低分球，總共來回六次（圖4-78）。

由於每次紅色球與低分球的位置均不同，因此要考慮用哪個擊點？用多大力度？球路怎麼走？經過多次練習達到胸有成竹的水準。

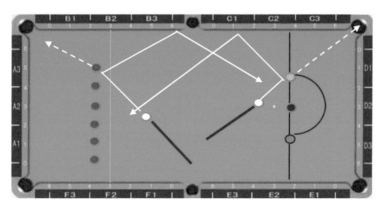

圖4-78　★左紅色球、右低分球

（四）四角紅色球、中間藍色球走位練習

（1）**練習目的**：掌握四角紅色球和中間藍色球的走位技法。

（2）**練習方法**：在四個角袋口各放兩個紅色球，球台中間放藍色球。要求按一紅一藍的次序，先擊落一個紅色球入角袋後，走位到合適位置擊打藍色球入腰袋。在次序上可以從某一個角袋開始，打完兩個紅色球後再轉打另一個角袋口紅色球；也可以不限於角袋的次序，只要打一個紅色球，再打一次藍色球即可（圖4-79）。

這個練習可鍛鍊學員根據球勢確定採用什麼擊點和力度，是一項全面考核靈活應用能力和基本功的綜合練習。

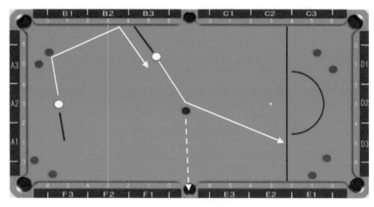

圖4-79　★紅藍走位一

（五）橫向一紅一藍綜合練習

（1）**練習目的**：掌握藍色球兩旁一串紅色球走位技法。

（2）**練習方法**：在藍色球兩旁擺幾個紅色球，主球先打紅色球入腰袋，再走位到合適位置將藍色球擊落腰袋。依次一紅一藍，來回走位，也可以經一庫走位（圖4-80）。

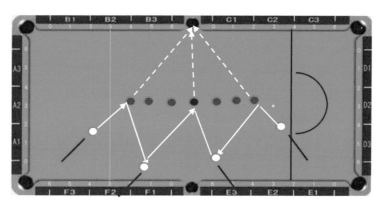

圖4-80　★紅藍走位二

（六）橫向一紅一粉走位練習

（1）**練習目的**：掌握粉色球兩旁橫向一串紅色球的走位技法。

（2）**練習方法**：與藍色球不同的是，粉色球要求斜向可入四個球袋，更具可選性紅色球與粉色球橫向（與球桌長邊平行）擺放，先打進紅色球，再打進粉色球，連續一紅一粉地走位練習（圖4-81）。

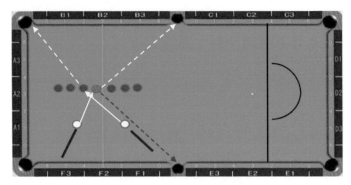

圖 4-81　★橫向紅粉走位

（七）縱向一紅一粉走位練習

（1）**練習目的**：掌握粉色球兩旁縱向一串紅色球的走位技法。

（2）**練習方法**：與上例不同的是，紅色球串在縱向，在視覺上有所不同，紅色球與粉色球縱向（與球桌短邊平行）擺放，先打進紅色球，再打粉色球，連續一紅一粉地走位練習。此種方法同樣是擊點和力度的綜合能力考察（圖 4-82）。

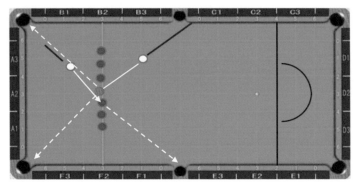

圖 4-82　★縱向紅粉走位

（八）粉色球旁有十字紅色球串走位練習

（1）**練習目的**：掌握粉色球旁十字紅色球串走位技法。

（2）**練習方法**：這種球勢對主球走位有較高要求，先要選擇擊打的次序，並設計主球的位置。如圖4-83所示，第一紅色球的選擇應該是橫向右端的球，跟進後就可以占據擊打粉色球的有利位置。每一個球都要精心設計球路。

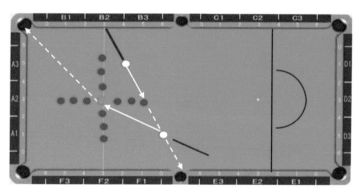

圖4-83　★十字紅粉走位

（九）黑色球兩旁十字紅色球串走位練習

（1）**練習目的**：掌握黑色球兩旁十字紅色球串走位技法。

（2）**練習方法**：按照一紅一彩的擊球規則，在戰術上應該先設法將黑色球上下的串球處理掉，為以後的走位提供空間。如圖4-84所示，將下方紅色球擊落角袋後，為擊粉色球入上腰袋提供條件。下一步又可將上方紅色球擊入左上角袋，依次進行。

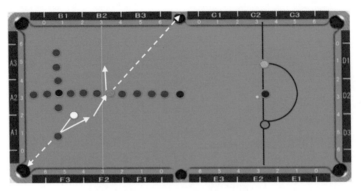

圖 4-84　★十字紅黑或紅粉走位

（十）黑色球和粉色球兩旁雙十字紅色球串走位練習

（1）**練習目的**：掌握黑色球和粉色球兩旁雙十字紅色球串走位技法。

（2）**練習方法**：雙十字球陣的特點是主球的活動空間很受限制，這種球勢給主球走位增加難度，對主球走位要求更高，考驗球員的聰明才智。萬一設計不當，就實現不了一紅一彩的要求，要考慮先打哪個紅色球，主球如何走位。

如圖 4-85 所示，先打粉色球上串球前面的紅色球，再打藍色球。總體思路是先設法清理縱向串球，騰出空間以便擊打橫向串球。

（十一）主球對黑色球的基本走位練習

（1）**練習目的**：掌握打黑色球入袋後主球基本走位技法。

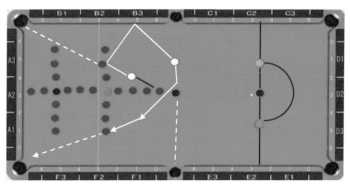

圖4-85 ★雙十字一紅一彩走位

（2）**練習方法**：主球擺在黑色球上右側、入袋夾角為30°處。主球在橫軸上選取不同的擊點，包括中上點、中下點、中高點、中低點，可以打出不同的球路來，這是走位練習最經典的技法練習，一定要認真反覆練習，根據下一目標球的位置，確定採用多大力度，使得走位成功（圖4-86）。

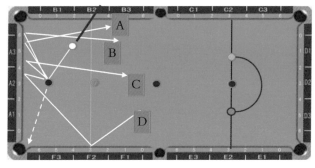

圖4-86 ★黑色球基本走位

五、清盤練習

清盤練習是撞球練習的綜合性科目，撞球界有一種稱呼為「校」，言下之意就是，打完某彩色球後要把主球走向下一球，就成為「校」，比如，七分球校兩分球，就是打完七分球後走向打兩分球的位置。

掌握清盤技法對於提高撞球比賽中取勝概率占很大比重，水準高的可以一杆清盤。由於清盤的球勢很複雜，有的全部球都有直接進球，有的就沒有直接進球，必須踢球才可以，所以對走位的要求就很高，期望每一次主球走位都能達到較理想的位置。

斯諾克中一般清盤都是打完最後一個紅色球後，從七分球校兩分球開始。然後是：兩分球校三分球，三分球校四分球，四分球校五分球，五分球校六分球，六分球校七分球。而中式八球和九球中的清盤則是開球後一杆打完，獲得本盤的勝利。

清盤所用的杆法無非是高杆、中杆、低杆和加塞，主要是準度和力度控制。

（一）斯諾克的清盤練習

1. 七分球校兩分球

（1）**練習目的**：掌握七分球校兩分球技法。

（2）**練習方法**：通常主球對七分球的位置不外乎有如下六種情況（圖 4-87）。

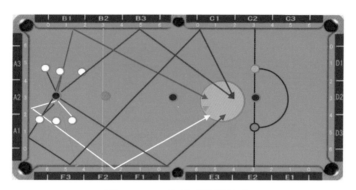

圖4-87 ★七分球校低分球

> 注
>
> 　　七分球校兩分球的理想位置區用淺綠色表示，爭取主球能走位到這個區，關鍵是控制好力度。

　　在七分球上側，處於與七分球的直線上、在直線左側反向擊球、在直線右側順向擊球，共三種情況。

　　在七分球下側，處於與七分球的直線上、在直線左側順向擊球、在直線右側反向擊球。

　　這樣就有6條球路：

　　一是在直線情況下用低杆，左下或右下擊點，後縮撞岸反彈。

　　二是反向情況下用高杆。

　　三是順向情況下用低杆或高杆經兩庫反彈。

2. 兩分球校三分球

　（1）**練習目的**：掌握兩分球校三分球技法。

　（2）**練習方法**：將主球放在直線、反向和順向三個位

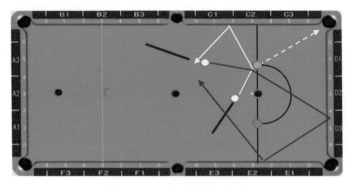

圖 4-88　★兩分球校三分球

置，直線用低杆、順向用高杆、反向用左下擊點使主球到達利於擊打三分球的位置（圖 4-88）。

3. 三分球校四分球

（1）**練習目的**：掌握三分球校四分球技法。

（2）**練習方法**：在三分球左側設三個白色球位置，是直線、反向、順向。

直線球用頓杆，順向球用高杆，反向球用左下擊點。掌握好力度（圖 4-89）。

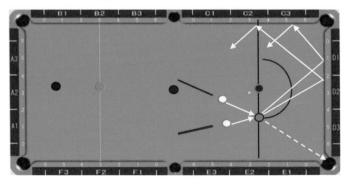

圖 4-89　★三分球校四分球

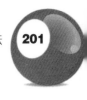

4.四分球校五分球

（1）**練習目的**：掌握四分球校五分球技法。

（2）**練習方法**：在四分球旁設三個白色球位置，直線、反向、順向。直線用低杆反彈；順向用右下擊點；反向用左下擊點。力度要控制好，爭取將主球校位到五分球的右側（圖 4-90）。如果力度過大校到左側，就要用大力兩庫走位來校六分球了。

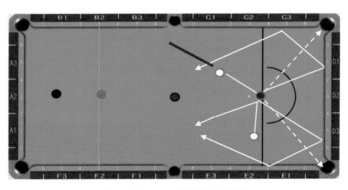

圖 4-90　　★四分球校五分球

5. 五分球校六分球

（1）**練習目的**：掌握五分球校六分球技法。

（2）**練習方法**：五分球校六分球的球路非常廣泛多樣，因為五分球可以選擇六個球袋進球，一般有中袋直線球、中袋斜線球、角袋直線球，可以打出多種球路來校六分球。

①中袋直線球：用高杆或低杆，使主球位於原藍色球位置上側或下側，但離粉色球較遠。可以用中高杆頓球或中低杆頓球使主球向左偏移，靠近粉色球（圖 4-91）。

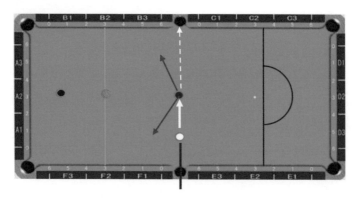

圖 4-91 ★五分球校六分球①

②中袋斜向球：用右偏上擊點或左偏下擊點使主球兩庫反彈走位（圖 4-92），或用高杆右旋使主球經三庫走位到粉色球右下側。

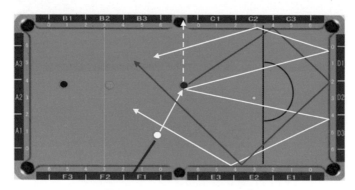

圖 4-92 ★五分球校六分球②

③角袋直線球：採用中高杆頓球或中低杆右旋擊點使主球三庫走位到粉色球上下側，也就是球台的 B 或 F 一側（圖 4-93）。

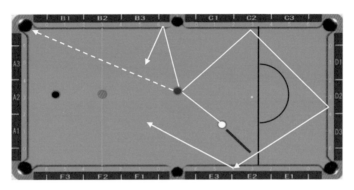

圖 4-93 ★五分球校六分球③

6.六分球校七分球

（1）**練習目的**：掌握六分球校七分球技法。

（2）**練習方法**：因為粉色球有四個球袋供選擇，所以球路很多。一般可分近距走位和遠距走位，近距走位在半個台面內，遠距在全台面。

①粉色球近距走位：直線跟進或分流，即用中高頓杆或中低頓杆，使主球跟進或向左移動一段距離（圖 4-94）。

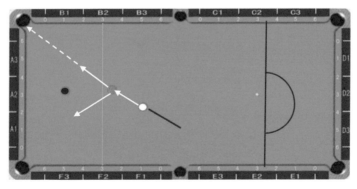

圖 4-94 ★六分球校七分球①

②斜向角袋走位：主球在粉色球右側放兩個位置——順向和反向。順向用高杆左旋，反向用中杆或中低杆，球路情況見圖4-95。

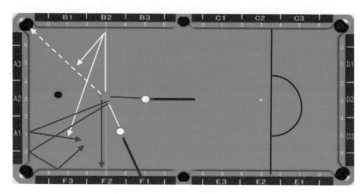

圖4-95 ★六分球校七分球②

在練習時要體會擊點、力度與方向、球路距離的關係。

③近距腰袋走位：主球對粉色球反向入腰袋，可用頓杆走位到七分球左上方，或用左下擊點使主球回縮碰兩庫向七分球右側（圖4-96）。

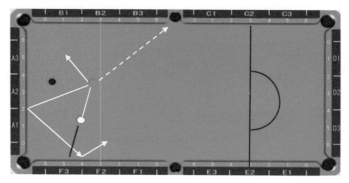

圖4-96 ★六分球校七分球③

④遠距角袋走位：當主球與粉色球處於反向位置時，要校七分球只能採用遠距走位，採用中杆右旋或低杆右旋使主球三庫走位到七分球一側，需要較大力度（圖4-97）。

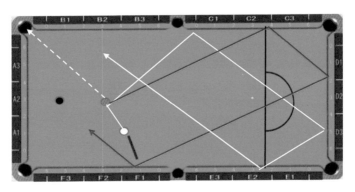

圖4-97　★六分球校七分球④

（二）中式撞球的清盤練習

1.圓環形球堆主球走位練習

（1）**練習目的**：掌握低杆精細控制主球走位技法。

（2）**練習方法**：主球放在圓環球堆中間，第一擊可以為自由球，主球不出圈，將8顆目標球打入袋中（圖4-98）。建議先打底袋，用中袋球過渡。

2.雙蛇彩走位練習

（1）**練習目的**：掌握主球全局控球能力。

（2）**練習方法**：此練習方法在中式撞球中較多練習，可以按照先打完一側的紅色球，再打另一側紅色球，最後打黑色球的順序，也可以按照先打完一側的1、3、5和對

圖4-98　★圓環形球堆主球走位

面一側的2、4、6紅色球後，再打完餘下的紅色球（也就是中式撞球分全色球組和花色球組，先打完一組再打另一組），最後打黑色球（圖4-99）。中途不能碰到其他球。

圖4-99　★雙蛇彩走位練習

3. 蛇彩走位練習

（1）**練習目的**：掌握主球全局控球能力。

（2）**練習方法**：此方法在中式撞球中較多練習，將十五顆球均勻排列在球台中間，主球第一擊為自由球，要求以一杆清台為最終目的，主球不能碰到目標球之外的

圖 4-100 ★蛇彩走位練習

其他球（圖 4-100）。如主球碰到其他球，則要拿回重新打。

①不按順序清台，但擊球時需要對每顆球的走位有一定的意識。

②按照擺放的順序，從一側庫邊第一顆球打起，直到按順序清台。

③按照號碼從小到大的順序清台，每顆球走位要精準、合理。

④主球從球台最中間一顆球打起，要求打進後按照左邊進一顆球、右邊進一顆球的次序清台。

六、跳 球

跳球只有在九球和中式撞球比賽中才能應用。跳球原理是增加球對台面的反彈力，就可以實現跳球。跳球的技法關鍵是出杆方向要準，球跳得遠近要準，要求力度合適。

（一）跳球的步驟

初學者練習打跳球的三個步驟如下：

（1）練習把球跳起來

球杆與台面的角度一般為 $30° \sim 50°$，由於擊打撞球時在球上產生向下的分力，青石板和台呢就會產生反彈力，使得球體跳起來，角度越大，跳起高度越高（圖 4-101）。

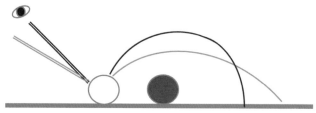

球杆角度大　球杆角度小

圖 4-101　角度與距離關係

撞球能否跳起來與擊點位置有關，球杆方向不能超過球心，球杆角度大則跳得高，球杆角度小則跳得低。

（2）練習控制跳球的遠近

由於地心引力的作用，跳起的撞球呈拋物線運動。同樣的角度，不同的力度，拋物線的長度也不同，力度與距離成正比，力度大就跳得遠，反之就跳得近。

練習時可以按同一出杆方向、不同力度進行觀察，可以看到，力度小時距離近，力度大時距離遠（圖 4-102）。

（3）練習控制跳球方向的準確度

跳球的方向準確度十分重要，關係到跳球的成功率。準確的跳球方向，有的只要完成撞到目標球就行，有的要

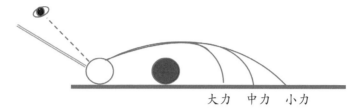

大力　中力　小力

圖 4-102　力度與距離關係

求把目標球擊落球袋，因此，必須準確。

在出杆時必須將球杆方向擺正，連續運杆幾次，保持方向的穩定性以後才出杆。

跳球的方向性練習方法如圖 4-103 所示，一是全球瞄準練習；二是半球瞄準練習；三是薄切瞄準練習。

關鍵是方向確定後，出杆要平直，出杆速度要果斷、快速。一定注意要運杆幾次後再出杆，切忌馬虎、草率。

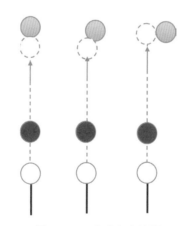

圖 4-103　跳球方向練習

（二）跳球的特例

一般採用跳球是在主球沒法直接擊打彩色目標球時，

很少利用跳球碰岸後反彈擊打目標球。例如：主球和目標球前面都有對方的實色球，主球只能採取跳球，但不能直接跳擊目標球，所以，可以考慮利用遠距離跳球碰岸反彈擊打彩色目標球（圖4-104）。

圖4-104　跳球特例

七、組合球與貼邊球

（一）組合球

組合球在九球運動中經常被利用，因為九球的台面較小，球體又較大，便於用來打組合球。特別是當九號球處於一個較理想的位置時，就可以考慮採用組合球將它打進球袋而獲得勝利。

當兩球或三球不相貼時，可以將它們調整成組合球來打，這時需要精確計算，看準前球入袋撞點的位置，將後

球當主球,確定調整方向後,再計算主球的擊打角度,這是一項很細緻的工作(圖 4-105)。

圖 4-105 鬆散組合調整示意

當兩個目標球相貼,其指向偏離袋口,如果外側球是九號球,這時要充分利用球與球之間的嚙合效應,按照偏左打左、偏右打右的技法,將九號球旋入袋口。其基本原理是打左時使九號球右旋,打右時使九號球左旋(圖 4-106)。

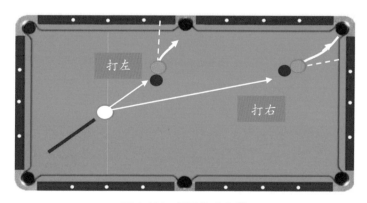

圖 4-106 緊貼組合入袋

（二）貼邊球

在九球和中式撞球中經常出現近距或遠距貼邊球的狀況，同時由於主球與目標球的位置，使得主球不容易直接擊打到目標球的進球點。

九球球桌的球袋與斯諾克和中式撞球不同，球袋兩側不是圓弧型，呈棱角型。另外九球棱角型袋口更有利於利用球的旋轉將目標球蹭入球袋，也就是主球先打到庫邊與目標球留出約 0.2 公分的空隙，靠主球的旋轉碰岸後蹭目標球入袋（圖 4-107）。

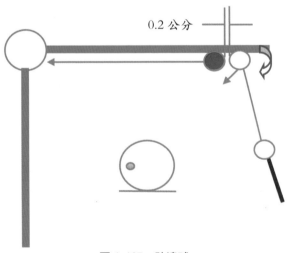

圖 4-107　貼邊球

第五章
花式撞球基本技法

　　花式撞球在國外已經盛行多年，但在國內尚未興起，為了推廣花式撞球運動，為參加國際花式撞球比賽做好技術準備，本書補充一些花式撞球的基本技法。

一、串球的傳遞特性

　　所謂串球，就是緊挨的兩個以上的幾個球。

　　大家可能會忽視一個現象，就是主球擊打一串台球時，只有串球的最前端球彈出去。如果主球由三角架去撞擊串球，那麼這一串球都會發生運動。利用這一特性，就可以設計出各式各樣的花式撞球來（圖 5-1 ～圖 5-3）。

圖 5-1　單球彈出（主球擊尾球，前球彈出）

圖 5-2　串球隨動（主球擊三角架，串球依次隨動）

圖 5-3　分別彈出（主球擊打中間兩球，六球分別彈出）

【球例1】蛇形串球

　　只要前端兩個球指向目的袋口，主球撞擊蛇形串球尾部，前端球就可進入球袋（圖5-4）。

圖5-4　蛇形串球入袋

【球例2】串球入袋

　　三角架緊貼串球，主球撞擊三角架後，串球依次入袋（圖5-5）。

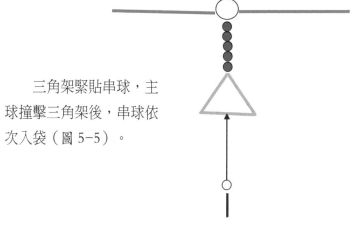

圖5-5　三角架串球入袋

【球例3】分道揚鑣

　　六個球，兩兩對準一個球袋，當主球從中間穿過時，分別進入球袋（圖 5-6）。由於兩球摩擦旋轉，所以在擺放時要有所偏差。

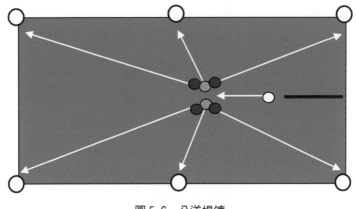

圖 5-6　分道揚鑣

二、串球的旋轉傳遞特性

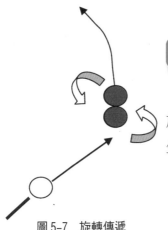

【球例1】旋轉傳遞

　　當兩個以上串球的尾球發生旋轉時，會逐個向前球傳遞，產生旋轉傳遞效果（圖 5-7）。

圖 5-7　旋轉傳遞

【球例 2】雙旋轉

　　主球擊打後面的兩個紅色球，使之發生旋轉，帶動前面的兩球旋轉（圖 5-8）。

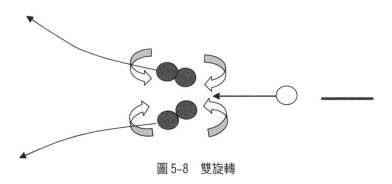

圖 5-8　雙旋轉

【球例 3】轉彎入袋

　　當兩球緊挨，且偏向球袋一側時，可利用旋轉效應擊球轉彎入袋（圖 5-9）。

圖 5-9　轉彎入袋

【球例4】擊一落三

　　一紅色球位於半台面中心處，另一紅色球緊貼且指向角袋一側，主球擊打中心紅色球使得兩紅色球分別落入角袋，白色球也隨後落入角袋（圖5-10）。

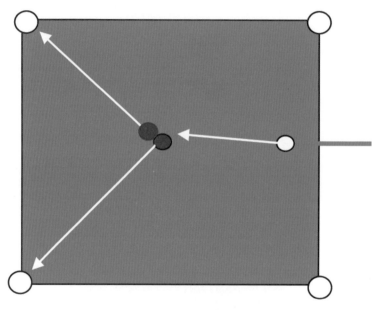

圖5-10　擊一落三

三、撞球桌賦予球的彈跳特性

　　石板的堅硬度和邊庫膠墊彈性，使得撞球能從桌面彈起，或使物體彈起（圖5-11、圖5-12）。

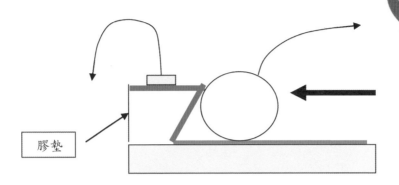

圖 5-11　主球撞邊庫，彈性傳力給錢幣使之彈起

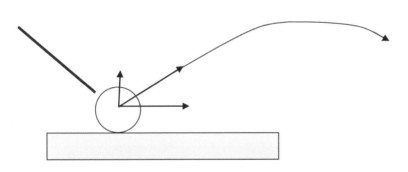

圖 5-12　由於青石板的反彈力使得台球能夠跳起來

【球例1】跳過長串球

　　跳過長串球時，需要球杆與台面的角度小一些，有利於增加跳的遠度，再有就是要增加力度（圖 5-13）。

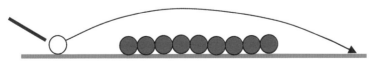

圖 5-13　跳過長串球

【球例2】錢幣跳入杯

　　擊打主球，主球撞岸，岸邊的錢幣受力跳起落入庫邊的紙杯內（圖5-14）。

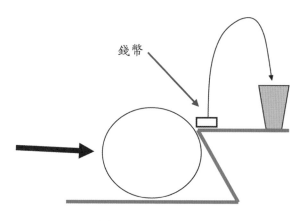

錢幣

圖5-14　錢幣跳入杯

【球例3】跳球入簍

　　球跳入竹簍用跳杆擊打主球，跳過兩顆球或其他障礙物，飛入竹簍中（圖5-15）。

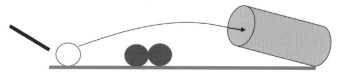

圖5-15　跳球入簍

四、球杆的導向特性

　　球杆在花式撞球中是重要的道具，台球與球杆具有良

好的貼杆特性，球碰上球杆就會牢牢地貼在球杆上運動，這是很有趣的現象。

利用球的特性設計幾個花式，在比賽之餘玩幾杆花式撞球，也很有意思。

球杆架在角袋口可形成軌道（圖 5-16），球杆貼在邊岸旁，撞球會沿杆運動（圖 5-17），球杆還可以做障礙物或用幾根球杆形成多個導向器等。

利用球的特性設計幾個花式，在比賽之餘玩幾杆花式撞球，也很有意思。

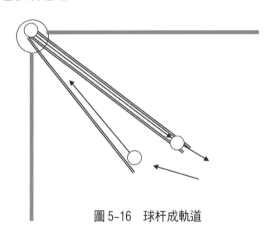

圖 5-16　球杆成軌道

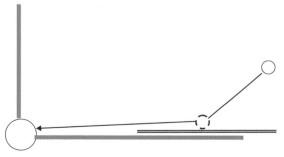

圖 5-17　台球沿球杆運動

【球例1】三庫沿單軌入袋

　　主球經三庫後彈向庫邊的球杆,碰落庫邊中袋的紅色球後,沿球杆滑向角袋口,擊落角袋口的黑色球(圖5-18)。

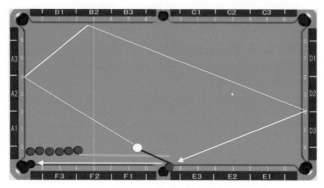

圖5-18　三庫沿單軌道入袋

【球例2】三庫沿雙軌入袋

　　主球經三庫後進入底岸附近的球杆形成的岔口,再到角袋口,轉彎後沿兩根球杆形成的軌道下滑擊中紅色球,紅色球落入中袋(圖5-19)。

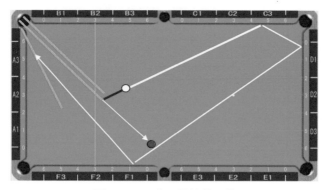

圖5-19　三庫沿雙軌道入袋

五、撞球的特殊角度特性

花式撞球中有很多看似不可能或想像不到的球落袋，也有多顆球分別落袋等，多是利用撞球的特殊角度特性把球打入袋。

【球例1】踢球入袋

主球撞擊紅色球串，第一顆紅色球踢開綠色球和藍色球後，黃色球前行到黑色球處落袋（圖 5-20）。

圖 5-20　踢球入袋

【球例2】擠落下腰袋

球杆擊打主球後，擦過紅色球使之被擠落入下腰袋（圖 5-21）。

圖 5-21　擠球入袋

【球例3】一杆五落

利用球之間的摩擦和反彈，實現一杆五球落袋（圖 5-22）。

圖 5-22　一杆五落

根據球的特性，可以設計出各種花式，在世界上可以說撞球年年有新花式，非常精彩。

大展好書　好書大展
品嘗好書　冠群可期

大展好書　好書大展

品嘗好書　冠群可期